初學者の水彩基本功
輕鬆自學透明水彩花草繪

星野木綿◎著

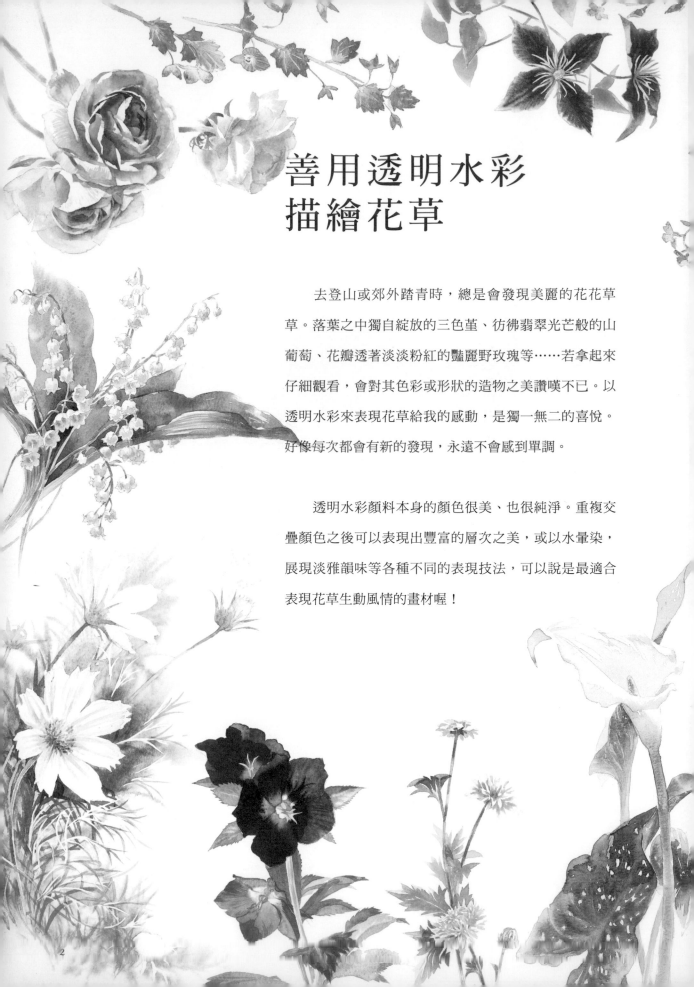

善用透明水彩
描繪花草

　　去登山或郊外踏青時，總是會發現美麗的花花草草。落葉之中獨自綻放的三色堇、彷彿翡翠光芒般的山葡萄、花瓣透著淡淡粉紅的豔麗野玫瑰等……若拿起來仔細觀看，會對其色彩或形狀的造物之美讚嘆不已。以透明水彩來表現花草給我的感動，是獨一無二的喜悅。好像每次都會有新的發現，永遠不會感到單調。

　　透明水彩顏料本身的顏色很美、也很純淨。重複交疊顏色之後可以表現出豐富的層次之美，或以水暈染，展現淡雅韻味等各種不同的表現技法，可以說是最適合表現花草生動風情的畫材喔！

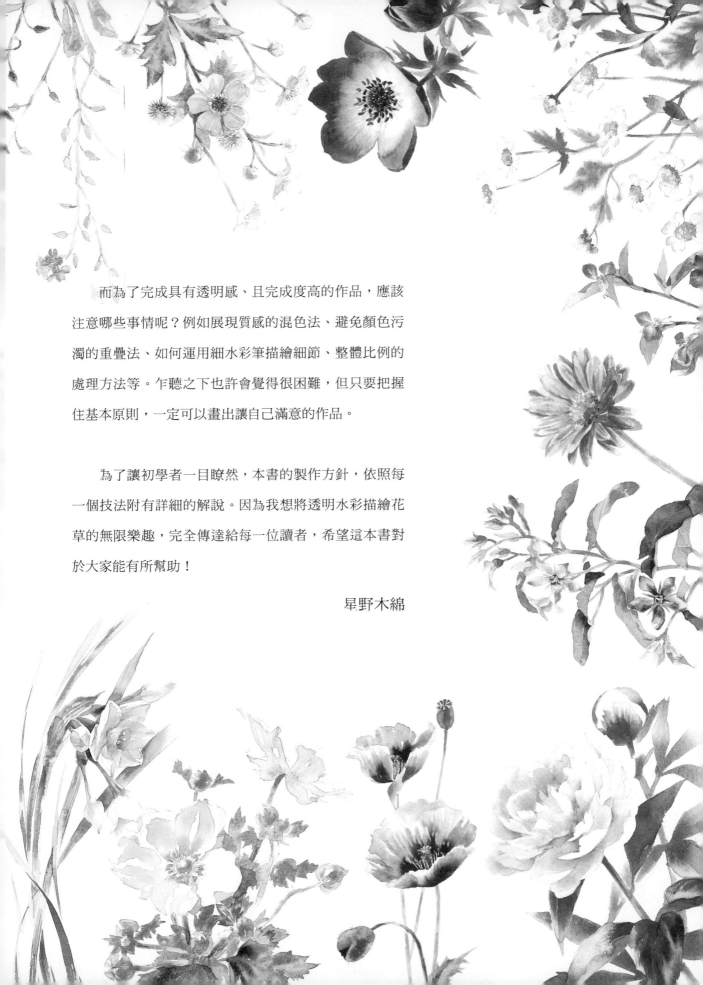

而為了完成具有透明感、且完成度高的作品，應該
注意哪些事情呢？例如展現質感的混色法、避免顏色污
濁的重疊法、如何運用細水彩筆描繪細節、整體比例的
處理方法等。乍聽之下也許會覺得很困難，但只要把握
住基本原則，一定可以畫出讓自己滿意的作品。

為了讓初學者一目瞭然，本書的製作方針，依照每
一個技法附有詳細的解說。因為我想將透明水彩描繪花
草的無限樂趣，完全傳達給每一位讀者，希望這本書對
於大家能有所幫助！

星野木綿

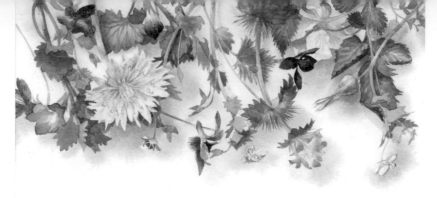

春天的花

春天時在農田道路旁摘下的花草。為了表現出其活潑的律動感，在配置上特別花了一番功夫。花朵有向日葵、阿拉伯婆婆納、寶蓋草、筆頭菜。

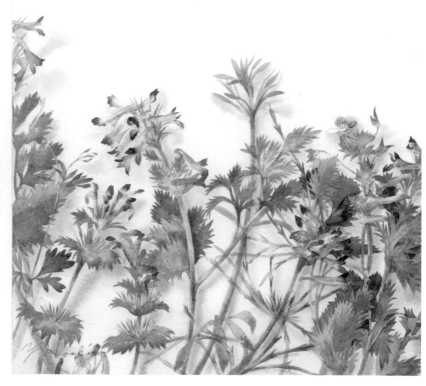

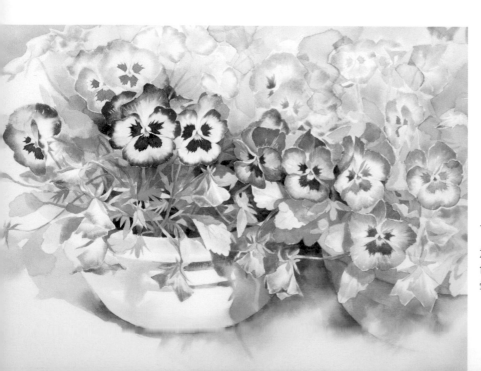

三色堇

為了表現出三色堇特有的顏色，刻意選擇了白色花盆。以暈染法漸層描繪。

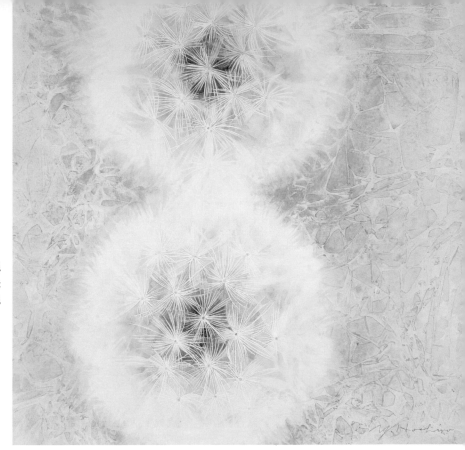

綿毛

試過各種方法才找到的描繪綿毛
畫法。背景完成之後，趁顏料未
乾之前放上保鮮膜，製作出綿毛
模樣。

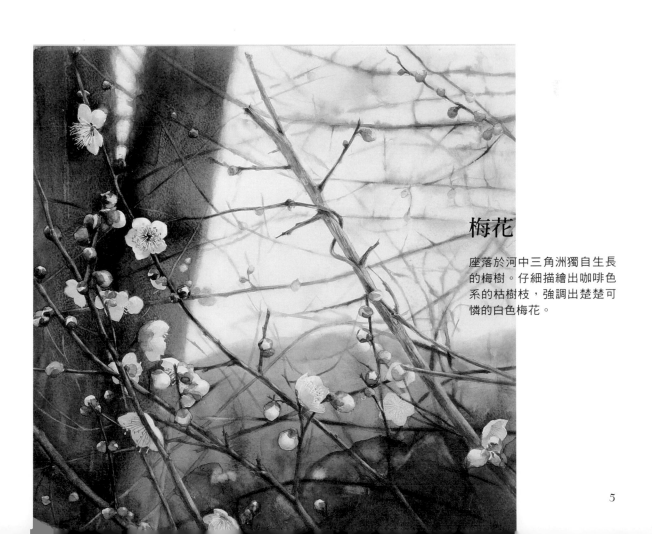

梅花

座落於河中三角洲獨自生長
的梅樹。仔細描繪出咖啡色
系的枯樹枝，強調出楚楚可
憐的白色梅花。

contents

Part.1 描繪花朵

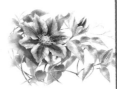

首先準備好所有工具

水彩筆

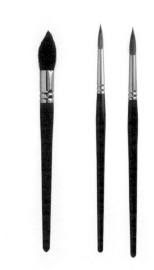

面相筆

大部分使用在日本畫的小筆。細長的筆尖,不論是畫小花朵或花瓣紋路都非常適合。尤其是長筆尖筆,可以畫出美麗的細長線條。

圓筆

依據力道不同,可以改變描繪線條的粗細及強弱。上圖左邊較粗的水彩筆,使用在背景或大範圍的部分。右邊兩隻水彩筆,具有彈力、含色量飽滿的筆尖,適合葉子、莖、花瓣等細部描繪使用。

平筆・刷毛筆

使用在大範圍的部分或漸層暈染時使用。以平坦筆尖的平筆塗抹時不用擔心會不均勻。繪製背景這種更大面積時,可以善用刷毛筆。

顏料

製作顏料參考本

實際上使用顏色時,有時候會有很大的落差。「和我想的顏色不一樣?」為了避免像這種狀況發生,事先製作顏料參考本就會非常方便。調色盤和顏料參考本一致的顏料位置,讓人更容易找到自己想用的色系。

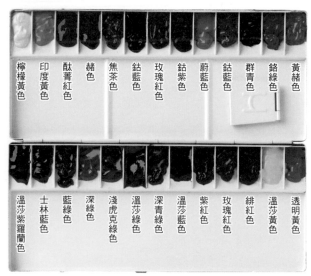

檸檬黃色 印度黃色 酞菁紅色 赭色 焦茶色 鈷藍色 玫瑰紅色 鈷紫色 蔚藍色 鈷藍色 群青色 鉻綠色 黃赭色

溫莎紫羅蘭色 士林藍色 藍綠色 深綠色 淺虎克綠色 溫莎綠色 深青綠色 溫莎綠色 紫紅色 玫瑰紅色 緋紅色 溫莎黃色 透明黃色

透明水彩顏料有各種不同種類,從中選擇了26色適合描繪花朵、堆疊不易污濁的顏料。在使用時最好依同色系依序排列方便使用。

※檸檬黃和蔚藍色是Holbein、其他均為W&N。

調色盤

梅花盤·小盤

在混搭顏色時，有時候調色盤
空間不足，可搭配梅花盤或小
盤一起使用，會更加便利。

一般用調色盤

有鐵盤、鋁盤、塑膠盤等種類。鐵盤和鋁盤比
較堅固不易刮傷，且不易沾染顏色。塑膠製品
較便宜，可以先行準備著。

前菜盤

盛裝前菜用的盤子，空格設計方
便使用。四角造型利於水彩筆沾
取顏料。

其他

鉛筆

描繪底圖或修改時使用。多放置幾支在身邊
備用，使用前請削尖筆尖。

留白道具

為了作出留白效果，請準備留白膠、沾水
筆、水彩筆、加入水彩筆清洗液的水。在沾
取留白膠之前，水彩筆先沾取清洗液。避免
留白膠殘留在筆毛上造成硬化。（留白膠請
參考P.15·18·30）

橡皮擦

準備一般的橡皮擦和軟橡皮擦兩種種類。柔
軟的軟橡皮擦不易損傷紙面，可以輕微擦掉
痕跡，如果要完全清除筆跡請使用一般的橡
皮擦。

洗筆桶

洗筆的桶子。可以選擇有分格的種類。水一
旦髒了請馬上換乾淨的水。如果繼續使用，
顏料也會弄髒。

意識到光暈和陰影的變化

光源的方向

描繪花朵之前，首先必須先意識到「光影的方向」。為了營造花朵的立體感，必須了解光源的方向，並清楚展現明暗的變化性。最適合初學者的不是順光或逆光，而是由前側斜上方撒落的斜光，明暗不但清楚，而且可以描繪出清楚的立體感。

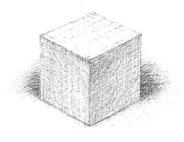

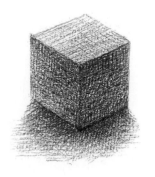

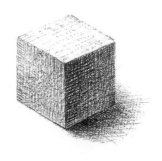

順光
從目標正面照射的光源。因為陰影薄弱，很難製作出立體和空間感。

逆光
從目標背面照射過來的光源，影子變至前側易造成整體灰暗不明。

斜光
從目標斜上方照射的光源。明暗清楚、易描繪立體感。

花朵形狀

就算是花形，也有各種不同形狀。因此陰影的生成也各有不同。

※如果背景是白色或淡色系時，請搭配白色布料一起配置，因為這樣會產生反射，增加層次感，更易描繪。

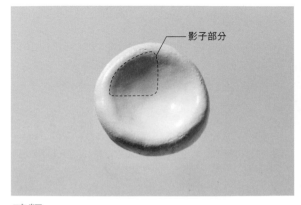

影子部分

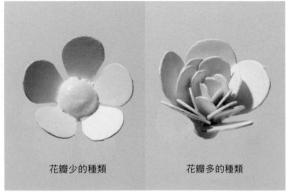

花瓣少的種類　　　　花瓣多的種類

碗類
背著光源方向的斜面，呈現陰影現象。實際描繪花朵時也要從中找到微妙的陰影變化。

花瓣類
與左圖碗類陰影位置基本上是一致的。即使花瓣數量增加，陰影變化也一樣。

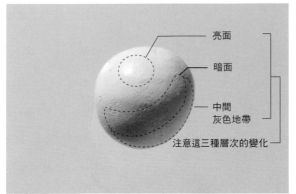

球類

光源方向的相反側因為反光，產生中間灰色地帶和暗面光影。

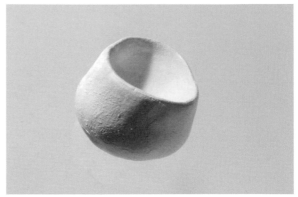

杯子類

內側與碗類陰影相同，外側則和球類相同。

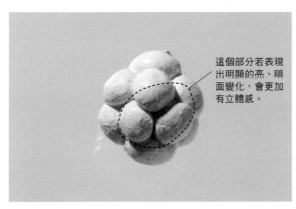

密集類1

除了仔細觀察每一朵明暗變化描繪之外，更重要的是整體的圓弧立體感。

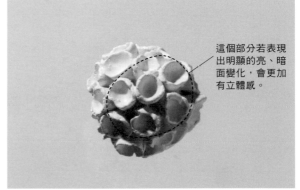

密集類2

同密集類1，仔細觀察明暗變化，花朵和其空隙的變化，需描繪出強烈的明暗層次。

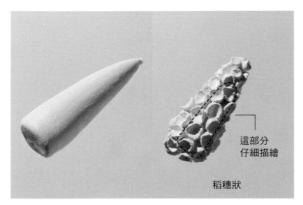

圓錐類

方法同球類畫法，仔細描繪亮面、暗面、中間灰色地帶。

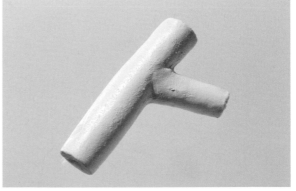

枝 & 莖類

請仔細觀察小小枝葉或莖梗的亮面、反射面等，均需描繪。

試著以透明水彩描繪看看

基本構圖

1. 決定全部位置後，注意整體比例開始描繪。請握著鉛筆上側，使用手腕的力量粗略素描。

Point ▶ 一開始不需正確精細的描繪，請大概粗略畫出其位置。握著筆桿上方，輕輕畫上。

2. 粗略素描完成。

3. 以軟橡皮輕輕拍打鉛筆線條，只需留下大約殘影即可。

4. 接下來握住鉛筆前端部分，描繪實際的線條。與其筆觸短，盡量順著以一筆繪成。

5. 實際線條描繪完成後，同一開始的粗略素描，以軟橡皮輕輕拍打使其輪廓變淡。

基本技法

技法 1 事先準備好顏料

在塗上顏色之前,請先準備好需要的顏料。也就是先決定好使用的顏色,尤其是大範圍面積時,請多準備一些。

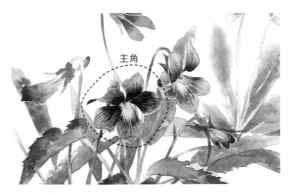

技法 2 決定描繪主角

不是著重整體的畫面,而是挑選出描繪的重點,以此為中心開始上色。顏色濃淡的變化可以創造出遠近空間感。

技法 3 小範圍善用小指輔助

無法穩定放置手腕時,小指固定住,不但方便描繪、且可以穩定控制。

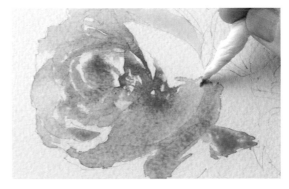

技法 4 除去多餘水分

水分過多時,可以衛生紙擦拭。但吸取人過時會連顏料一起帶走,請輕輕擦取。

技法 5 小心塗抹水分

就算只塗抹水分也會造成紙張膨脹。這時候塗上顏色會導致顏料流至邊端,請多加注意。

從側面看,水漬沒有浮在紙面上即可。以筆端描繪使其均勻是重點。

本書的所有技法

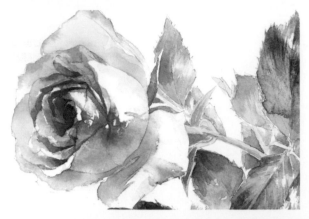

技法1　水染法

透明水彩時常使用的基本技法。也可以稱作「淡染」、「濕染」、「水染」。首先濕染（或已經與水融合的淡色顏料），畫面未乾之時開始塗色。這時可以感覺顏料隨著水分擴散且暈染。

・使用時機

花瓣或葉子陰影、撒落在地面的陰影等。

1. 花瓣整體濕染（塗法請參考P.13）。

2. 水分未乾之前，塗上顏色。於步驟1的範圍暈染顏色。

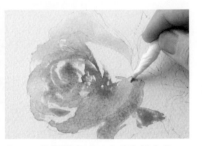

3. 依相同方法，水分未乾之前，塗上其他的顏色。

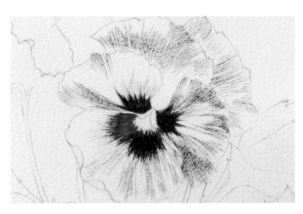

技法2　乾擦法

不同於水染法，是不太需要使用水分的描繪方法。以衛生紙或乾布擦取多餘水分，將顏料乾擦於畫面上。依據筆尖的硬度、紙張種類，表現出來的質感大大不同。

・使用時機

花瓣或樹枝紋路、背景或遠景的枝樹和草葉等。

1. 以衛生紙或乾布擦取多餘水分。

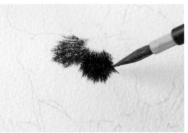

2. 水彩筆乾擦描繪於畫面上。

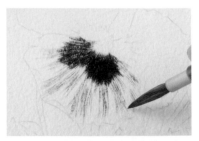

3. 使用別色時，也須依相同方法先擦取多餘水分。

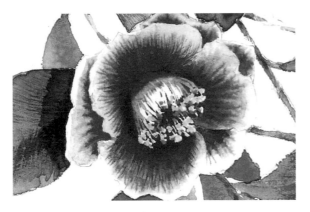

技法 3 留白法

也稱作遮蓋法。不想上色的部分塗上留白膠、或貼上留白膠帶後開始上色。等到顏料乾了之後再撕下留白部分，就可預留白色部分。此技法適合細部的處理。

・使用時機

想要預留的細部線條（花朵或枝葉明亮部分）。

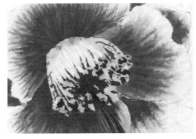
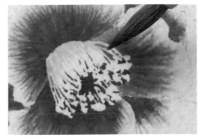

1. 不想上色，細節部分塗上留白膠（茶花的花蕊）。

2. 留白膠乾了之後，花瓣開始上色。

3. 顏料乾了之後再撕下留白部分，再開始描繪細部顏色。

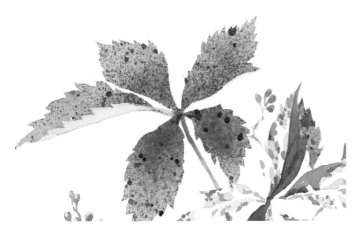

技法4 噴彈法

指頭、牙刷、筆等沾上顏料，輕彈噴上顏色。以筆直接描繪時，無法作出不規則的灑落感，噴彈法可以作出活潑的律動感。但注意不要噴太多，會造成畫面混雜。

・使用時機

植物斑紋、遠景的枝和葉、細節部分等。

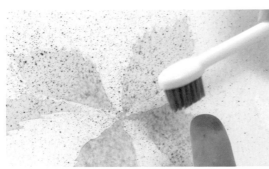
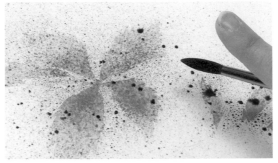

1. 想要描繪細小斑點時，非常推薦使用牙刷。以牙刷沾上顏料，以手指彈噴上色。

2. 想要製作比牙刷筆觸大的斑點時，將水彩筆沾上顏料，再以手指輔助敲打筆桿上色。

修正顏色

將顏色變淡

畫面顏色乾了之後，卻想要改變顏色使其變淡時，可以使用較硬的水彩筆沾水摩擦，降低顏色飽和度。

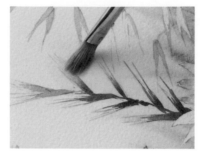

1. 以硬水彩筆沾水摩擦，暈染顏色。

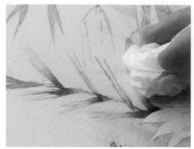

2. 馬上以衛生紙拭去水分。

想要留白時

想要留白時，可以使用留白膠。或將想要留白部分貼上紙膠帶，使用濕海綿摩擦。

1. 想在幽暗草叢中，增加一根細草。使用留白膠帶割出細草形狀，空出間隔貼上。

2. 使用沾水的高密度海綿，強力摩擦。馬上以衛生紙拭去水分，取下留白膠帶。

製作亮面時

想要製作細小的亮面光澤時，可以使用美工刀製作。但不適合大範圍面積，此為小範圍的修正方法。

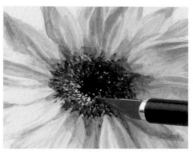

1. 想要製作細小的亮面光澤時，使用美工刀細細切割。

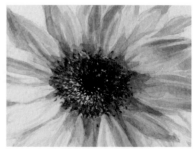

2. 觀察整體，避免範圍分布過多、過寬。

Part.1

描繪花朵

花瓣少的花朵
野玫瑰

分辨花瓣的哪部分是迎光面為重點。這次的主角花朵,上半側是陰影,下半側為亮面。仔細描繪陰影部分,會更加立體好看。

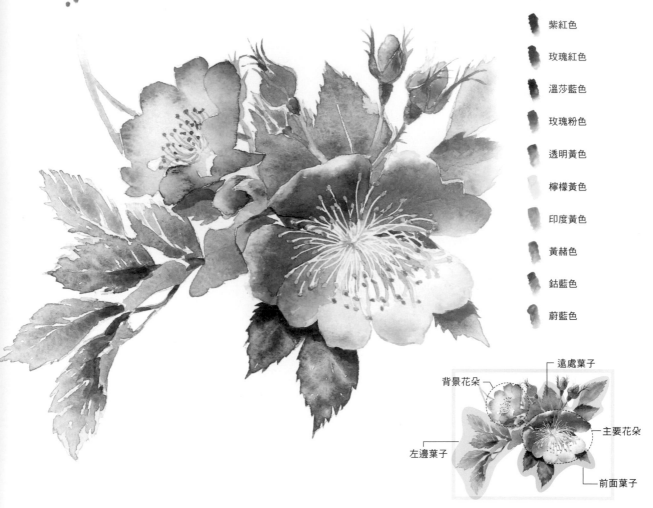

- 紫紅色
- 玫瑰紅色
- 溫莎藍色
- 玫瑰粉色
- 透明黃色
- 檸檬黃色
- 印度黃色
- 黃赭色
- 鈷藍色
- 蔚藍色

遠處葉子

背景花朵

主要花朵

左邊葉子

前面葉子

基本構圖

1. 鉛筆描繪大約輪廓,再實際描線(基本構圖請參考P.12)。

留白

2. 沾水筆沾上留白膠,再刮除多餘的留白膠。

Point ▶ 細部使用留白膠時,可以沾水筆輔助。

輕壓筆尖端

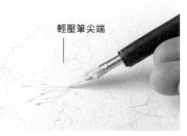

3. 從花蕊開始塗上留白膠。盡量將沾水筆斜放描繪,避免大量流出。

∴ 描繪主要花朵

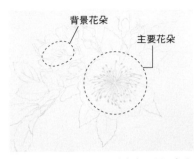

4. 背景花朵的花蕊塗上留白膠。勿全部塗滿,只需塗在亮面部分。

Point ▶ 輕壓沾水筆 ,筆頭打開後液體就會流向紙面。

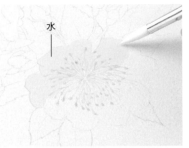

5. 上半側花朵塗上水,沿著輪廓一朵一朵的仔細描繪。

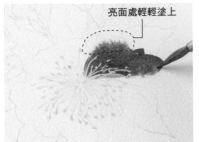

6. 紫紅色、玫瑰紅色、溫莎藍色加以混色,沿著步驟5沾濕的畫面沾染描繪。

Point ▶ 花朵邊緣明亮處盡量不要上太多顏料、輕柔描繪。暗面處仔細描繪。

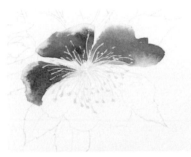

7. 依相同步驟描繪其他花朵。

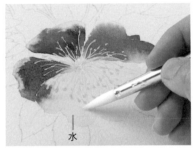

8. 下半側花朵濕染。依上半側相同步驟,沿著輪廓一朵一朵的仔細描繪。

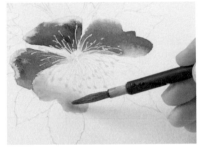

9. 花瓣邊端染上玫瑰粉色。

Point ▶ 下半側花朵屬於亮面,染上鮮豔的淺粉紅。

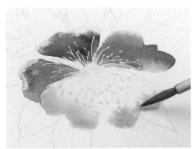

10. 依相同步驟描繪其他花朵。

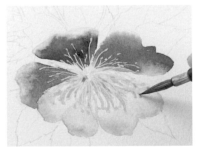

11. 花瓣乾了之後,步驟6的顏色再加上溫莎藍色,花蕊處作上陰影。

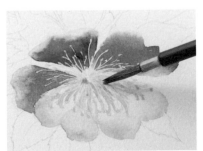

12. 花蕊中心處塗上透明黃色。

∴ 描繪背景花朵

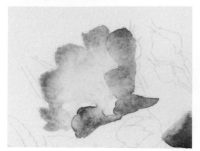

13. 花朵濕染。步驟6的3色外花瓣邊端莎再加上透明黃色。

Point ▶ 背景花朵不要搶走主要花朵的風采,顏色盡量柔和一點。

∴ 完成主要花朵

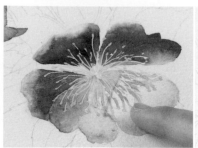 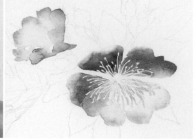

14. 全體乾了之後,以指尖輕搓紙面,剝掉留白膠。

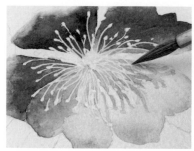

15. 條狀花蕊塗上檸檬黃色。

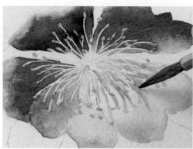

16. 檸檬黃色和印度黃混色塗在尖端處,再點上更濃郁的黃赭色,增加立體感。

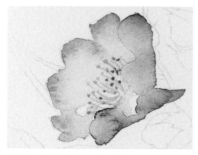

17. 溫莎藍色和印度黃混色的背景花蕊,再點上黃赭色花粉。

∴ 描繪花蕾

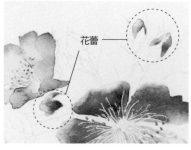

花蕾

18. 基底塗上玫瑰粉色,重複步驟6上色,作出濃淡感。

Point ▶ 作出濃淡才能產生立體感。

∴ 描繪前片葉子

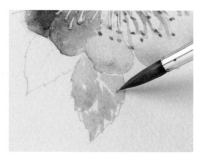

19. 溫莎藍色和透明黃色混色作為基底色,請將葉脈留白。

∴ 遠處葉子

20. 描繪鈷藍色和印度黃混色。同步驟19請將葉脈留白。

Point ▶ 前片葉子請選擇濃郁且鮮豔的色系。

21. 快乾之前，以水彩筆沾水塗在葉脈上，使其自然暈染。

22. 將溫莎藍色和透明黃色混色描繪基底色，中間葉脈一樣留白。

Point ▶ 遠處葉子顏色比前片葉子柔和一些。

∴ 描繪左邊葉子

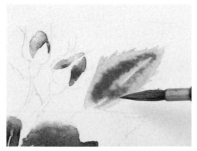

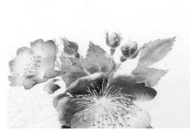

23. 將蔚藍色和透明黃色、玫瑰粉色混色描繪。以水彩筆沾水塗在葉脈上使其自然暈染。

24. 同22、23步驟，描繪遠處葉子、花萼。

25. 溫莎藍色和透明黃色混色描繪基底色。中間葉脈一樣留白。

Point ▶ 前片葉子請仔細描繪。

26. 將鈷藍色和透明黃色混色暈染。

27. 水彩筆沾水塗在葉脈上，使其自然暈染。

28. 同25至27步驟，描繪左邊葉子。

花瓣少的花種

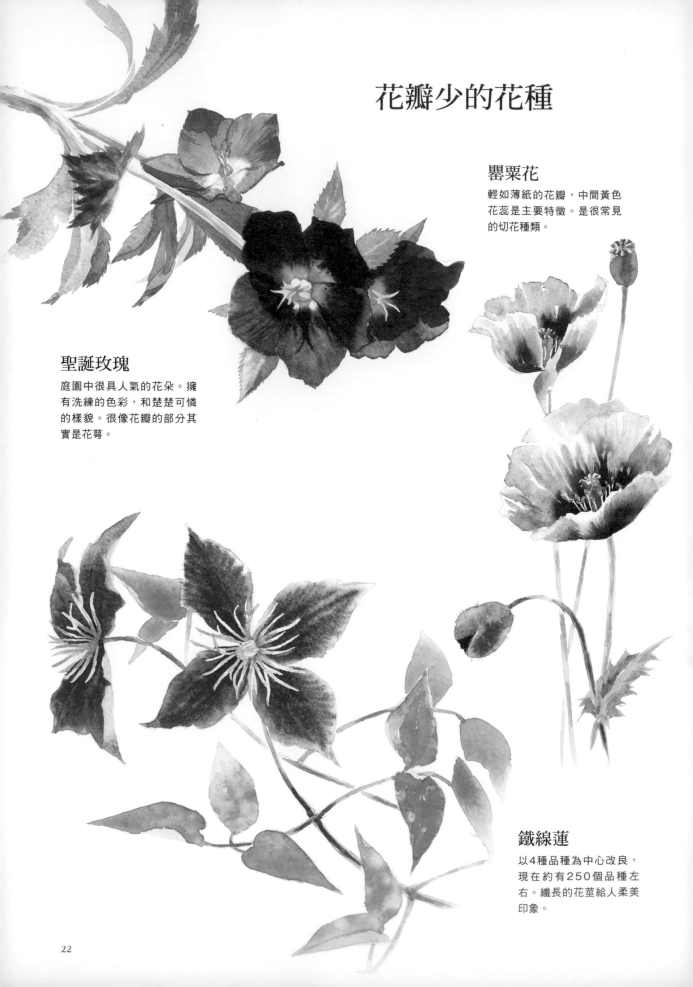

罌粟花
輕如薄紙的花瓣，中間黃色花蕊是主要特徵。是很常見的切花種類。

聖誕玫瑰
庭園中很具人氣的花朵。擁有洗練的色彩，和楚楚可憐的樣貌。很像花瓣的部分其實是花萼。

鐵線蓮
以4種品種為中心改良，現在約有250個品種左右。纖長的花莖給人柔美印象。

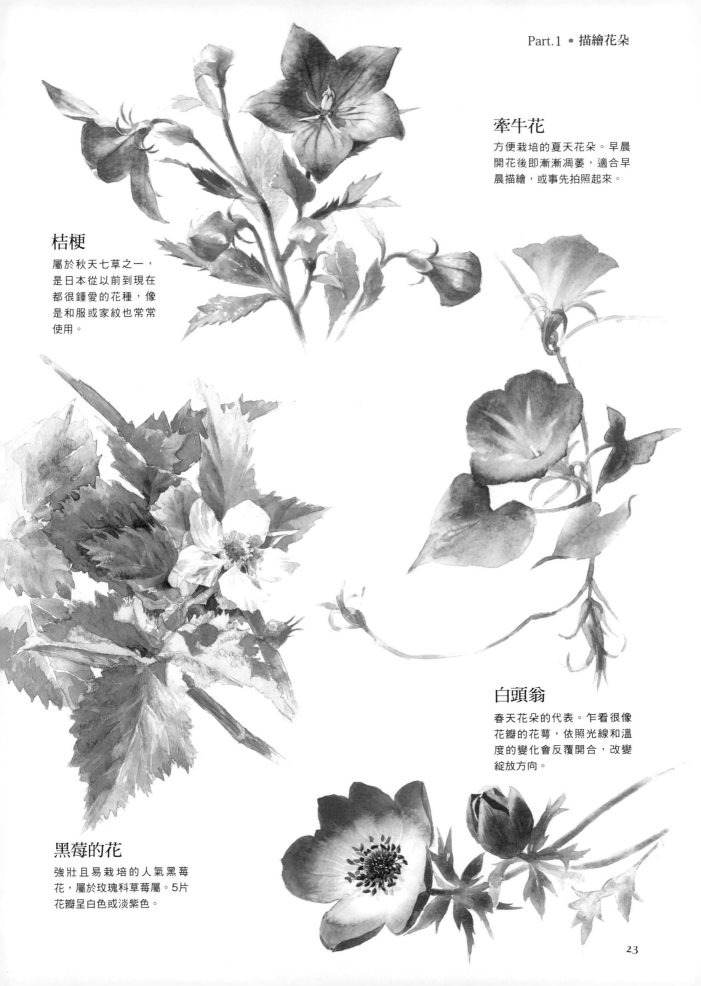

牽牛花

方便栽培的夏天花朵。早晨
開花後即漸漸凋萎,適合早
晨描繪,或事先拍照起來。

桔梗

屬於秋天七草之一,
是日本從以前到現在
都很鍾愛的花種,像
是和服或家紋也常常
使用。

白頭翁

春天花朵的代表。乍看很像
花瓣的花萼,依照光線和溫
度的變化會反覆開合,改變
綻放方向。

黑莓的花

強壯且易栽培的人氣黑莓
花,屬於玫瑰科草莓屬。5片
花瓣呈白色或淡紫色。

23

花瓣多的花朵
玫瑰

在整體畫面最前方表現花朵杯狀側面的明暗變化。黃色、粉紅色、藍色等,還有花瓣和花瓣之間的陰影細節均需描繪。但如果太執著於細部陰影描寫,可能會破壞其立體感,請多加留意。

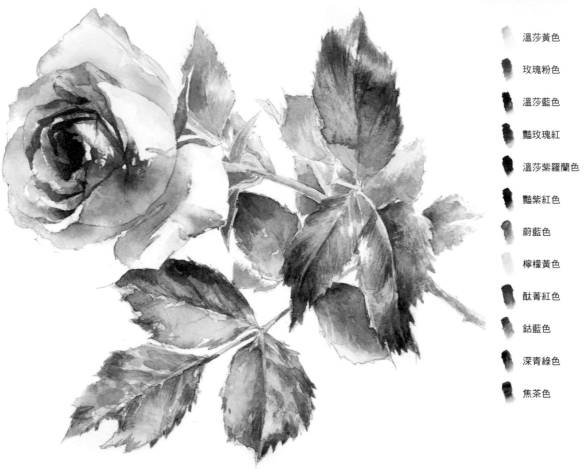

- 溫莎黃色
- 玫瑰粉色
- 溫莎藍色
- 豔玫瑰紅
- 溫莎紫羅蘭色
- 豔紫紅色
- 蔚藍色
- 檸檬黃色
- 酞菁紅色
- 鈷藍色
- 深青綠色
- 焦茶色

⋮ 基本構圖

1. 以軟橡皮將鉛筆描繪輪廓線輕輕擦去,讓構圖線模糊。(基本構圖請參考P.12)

⋮ 描繪花朵

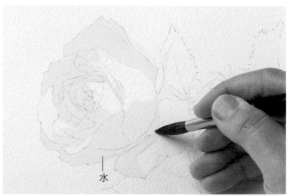

水

2. 留下亮面處塗上顏色,花瓣整體濕染,沿著輪廓仔細描繪。

Point ▶ 趁未乾之前,快速上色。

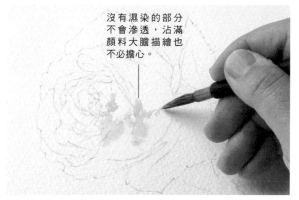

沒有濕染的部分
不會滲透，沾滿
顏料大膽描繪也
不必擔心。

3. 以溫莎黃色描繪眼前的花瓣的明暗面。

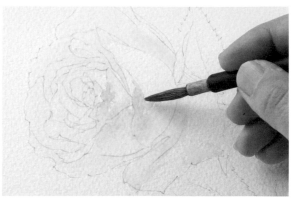

4. 周圍陰影部分暈染上淡溫莎黃色。

Point ▶ 光源亮面留下白色勿上色。

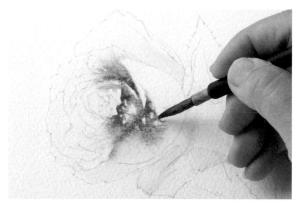

5. 同步驟3黃色位置塗上濃玫瑰粉色。

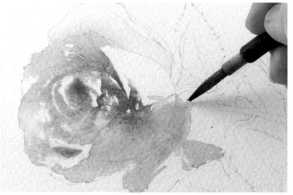

6. 同步驟4，周圍部分暈染上淡玫瑰粉色。

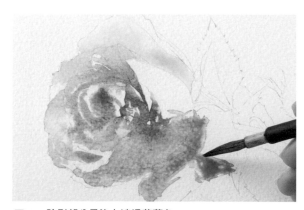

7. 陰影部分暈染上淡溫莎藍色。

Point ▶ 避免顏色變污濁，暈染後勿重複描繪。

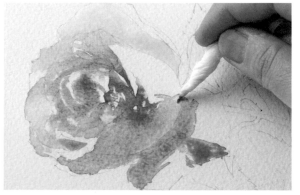

8. 傾斜畫紙，使用衛生紙吸取多餘顏料。

Point ▶ 避免顏色變污濁，衛生紙勿摩擦使用。

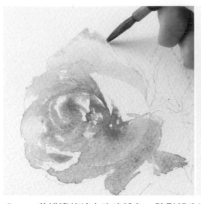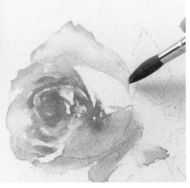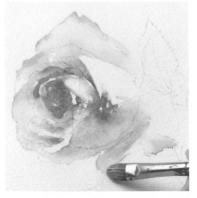

9. 花瓣邊緣塗上玫瑰粉色，陰影部分增添溫莎藍色，稍加調整。

10. 沾滿水的硬筆，暈染邊緣，使其顏色變薄。

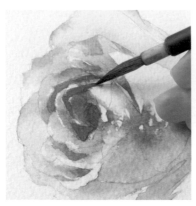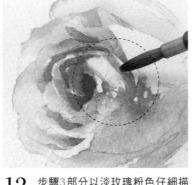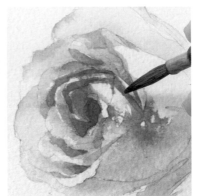

11. 將豔玫瑰紅和玫瑰粉色混色，塗在花瓣和花瓣陰影之間。

Point ▶ 若太深會喪失立體感。

12. 步驟3部分以淡玫瑰粉色仔細描繪。

Point ▶ 比起其他部分，這裡顏色要最明顯。

13. 陰影部分塗上淡溫莎紫羅蘭色。

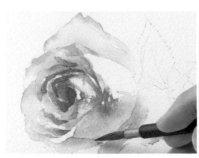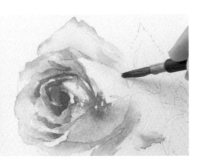

14. 以淡溫莎藍色作出陰影濃淡變化。

15. 花中心花苞塗上稍暗的豔紫紅色，增添立體感。

∴ 描繪花萼

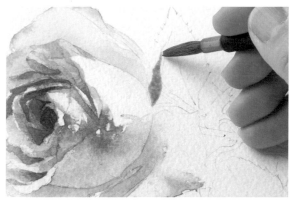

16. 將蔚藍色、檸檬黃色、酞菁紅色混色描繪花萼。

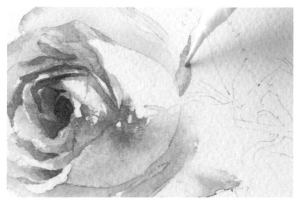

17. 以衛生紙吸取中心部分，營造出立體感。

∴ 葉子上色完成

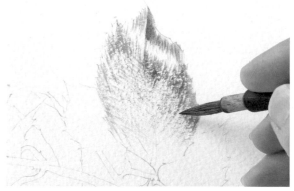

18. 以乾擦法描繪（乾擦法請參考P.38）注意葉脈和陰影部分，以鈷藍色、溫莎黃色、豔紫紅色混色描繪。

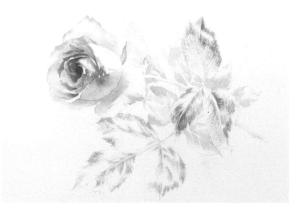

19. 其他葉片同步驟18以乾擦法描繪。

20. 將檸檬黃色、深青綠色混色描繪葉子。

21. 塗上蔚藍色。

22. 部分重疊塗上溫莎黃色和焦茶色。

Point ▶ 明亮面預留下白色。

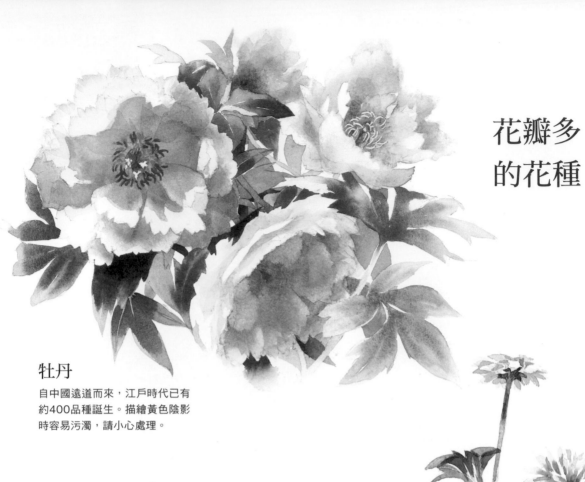

花瓣多的花種

牡丹

自中國遠道而來，江戶時代已有
約400品種誕生。描繪黃色陰影
時容易污濁，請小心處理。

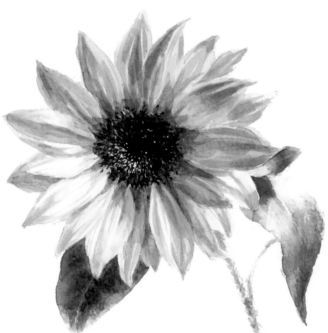

向日葵

想在豔陽高照的原野描繪
的花朵。中心花蕊乍看是
茶色系，其實稍帶一點綠
色和紫色。

小菊

給人佛壇祭祀印象的花朵，
最近開發了很多粉彩色或可
愛小朵花品種，種類豐富。

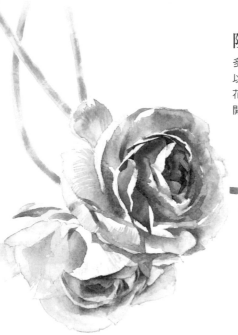

陸蓮花

多重層疊的清薄花瓣,可以營造出華麗感的主角級花朵。粉彩色系、半八重開等品種非常豔麗。

非洲菊

多為明亮顏色,給人活潑氛圍的花朵。花瓣重疊處或間隔請仔細描繪。

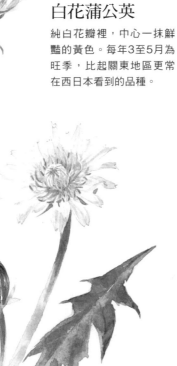

白花蒲公英

純白花瓣裡,中心一抹鮮豔的黃色。每年3至5月為旺季,比起關東地區更常在西日本看到的品種。

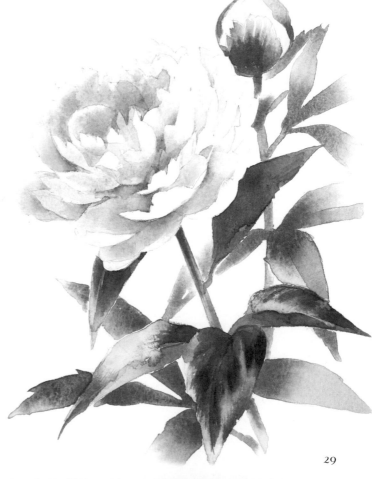

芍藥

長得很像牡丹,但芍藥花苞邊端呈現圓弧狀,葉子有光澤感。是初夏代表的花種。

白色花瓣的花朵
瑪格麗特

避免白色花朵顏色污濁，可以維持漂亮顏色，最主要的重點就是陰影的畫法。以藍色、粉紅色、黃色基本3色，混出微妙的灰色系。但顏色請勿太過濃郁，清淡描繪並注意明暗的立體感變化。

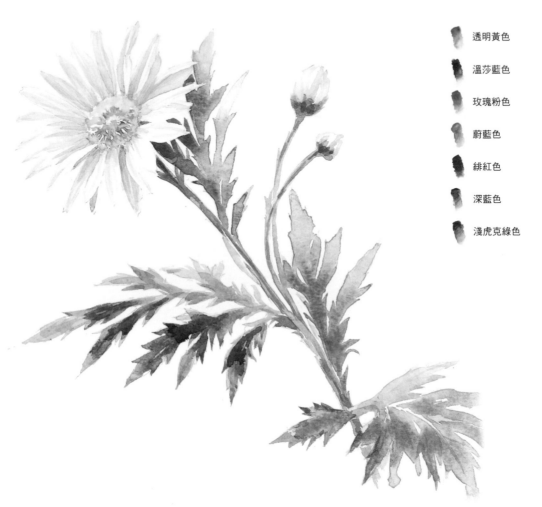

透明黃色

溫莎藍色

玫瑰粉色

蔚藍色

緋紅色

深藍色

淺虎克綠色

∴ 基本構圖

1. 以軟橡皮將鉛筆描繪輪廓線輕輕擦去，讓構圖線模糊。（基本構圖請參考P.12）

Point ▶ 白色花朵更要擦乾淨一點。

∴ 留白

2. 沾水筆沾上留白膠，刮除多餘的留白膠。

Point ▶ 沾了留白膠的水彩筆，為避免損害筆毛，必須浸在洗滌液清洗。

3. 水彩筆筆尖約一半沾上留白膠後，於容器邊緣刮除多餘的留白膠。

Point ▶ 避免將浸了洗滌液清洗的水彩筆直接沾白膠，容易變質，請改用別的容器處理。

◦◦ 花朵塗色

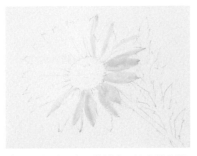

4. 最前面亮面花瓣處，塗上留白膠。

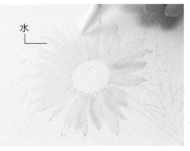

5. 花瓣塗上水。注意花瓣紋理走向，描繪時不要暈染滲出。

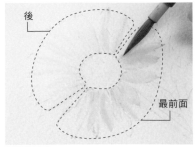

6. 以淡透明黃色暈染。尤其是最前面陰影部分稍濃一點，後面淡一點突顯遠近感。

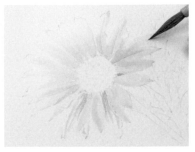

7. 同步驟6描繪淡溫莎藍色。

Point ▶ 沒有塗上留白膠的部分請勿全部塗滿。

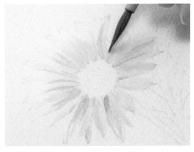

8. 同步驟6描繪淡玫瑰粉色。

Point ▶ 塗上黃色和藍色之處，若再塗上粉紅色顏色容易變髒，請勿重疊描繪。

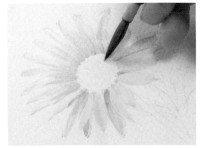

9. 花瓣細部陰影，塗上溫莎藍色和玫瑰粉色。請將筆尖立起小心描繪。

◦◦ 描繪花蕊

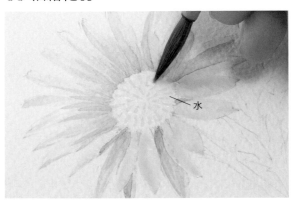

10. 像花粉般，以一點一點的筆觸點上水分。

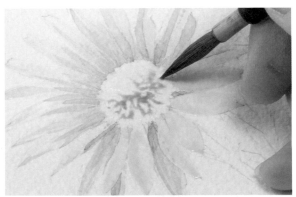

11. 再點上濃透明黃色作出花蕊的濃淡。

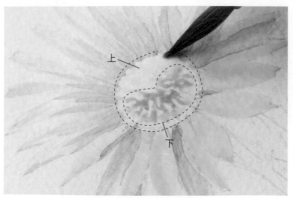

12. 花蕊的上下部分，塗上淡淡的透明黃色。

13. 顏料未乾之前，於上側部分點上玫瑰粉色。

14. 陰影塗上淡淡的溫莎藍色。

Point ▶ 描繪花蕊時，請勿重疊摩擦，輕點上即可。

15. 仔細觀察花蕊上部和中心部分淡淡的花苞，塗上透明黃色、玫瑰粉色、溫莎藍色。

⁘ 描繪花苞

16. 濕染後，塗上透明黃色、玫瑰粉色、溫莎藍3色，製作出立體感。

⁘ 描繪葉子

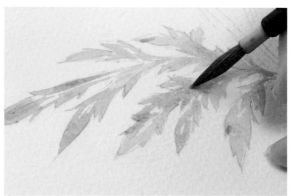

17. 透明黃色和蔚藍色混色，作為葉子基底色。再重疊上蔚藍色。

Point ▶ 葉脈請勿描繪，保持留白。

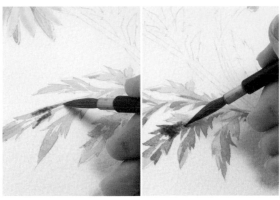

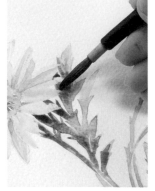

18. 透明黃色和蔚藍色混色後，添加緋紅色，塗在暗面處。最後再加深藍色。

19. 右下側葉子，依步驟17、18顏色描繪後，部分以溫莎藍色或玫瑰粉色點綴。

20. 花朵後面葉子，依步驟17顏色，混合玫瑰粉色描繪。

Point ▶ 靠近花朵處顏色深一點。

∴ 完成花朵描繪

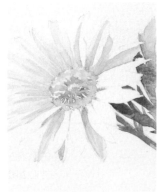
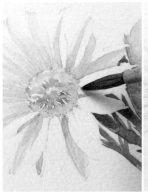

21. 全體乾了之後，以手指輕輕摩擦畫面，去除留白膠。

22. 觀察整體畫面，透明黃色、玫瑰粉色、溫莎藍色塗在花瓣輪廓周圍。花瓣之間三角地帶也須仔細描繪。

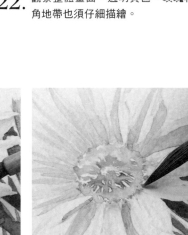
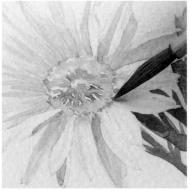
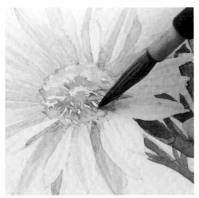

23. 前面花瓣和花蕊銜接部分濕染。

24. 透明黃色和淺虎克綠色混色後，點點筆觸塗在前面花瓣根處。

25. 同步驟24顏色，前面花蕊也以點點筆觸描繪，作上明暗變化。

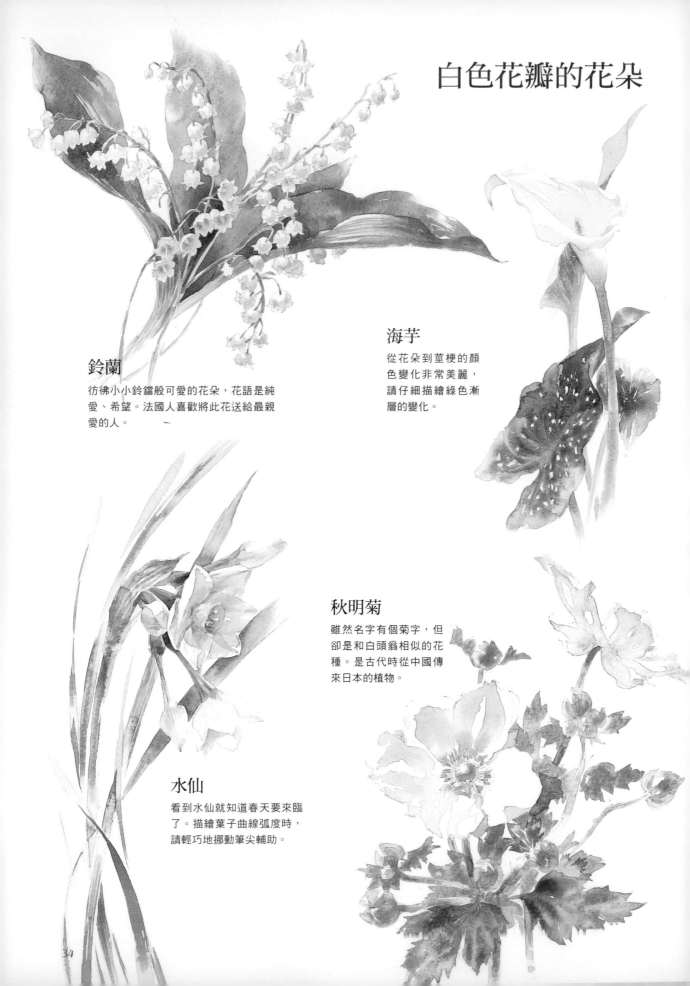

白色花瓣的花朵

鈴蘭
彷彿小小鈴鐺般可愛的花朵，花語是純愛、希望。法國人喜歡將此花送給最親愛的人。

海芋
從花朵到莖梗的顏色變化非常美麗，請仔細描繪綠色漸層的變化。

秋明菊
雖然名字有個菊字，但卻是和白頭翁相似的花種。是古代時從中國傳來日本的植物。

水仙
看到水仙就知道春天要來臨了。描繪葉子曲線弧度時，請輕巧地挪動筆尖輔助。

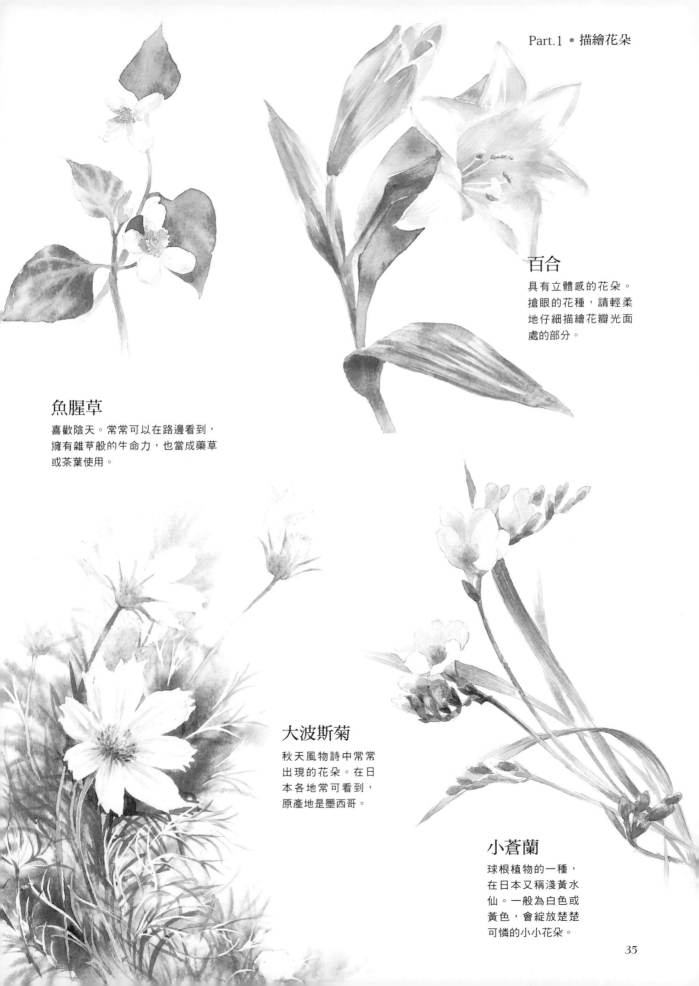

百合

具有立體感的花朵。
搶眼的花種,請輕柔
地仔細描繪花瓣光面
處的部分。

魚腥草

喜歡陰天。常常可以在路邊看到,
擁有雜草般的生命力,也當成藥草
或茶葉使用。

大波斯菊

秋天風物詩中常常
出現的花朵。在日
本各地常可看到,
原產地是墨西哥。

小蒼蘭

球根植物的一種,
在日本又稱淺黃水
仙。一般為白色或
黃色,會綻放楚楚
可憐的小小花朵。

請仔細觀察花蕊

花蕊形狀很複雜，也許有很多讀者都覺得很難畫。
請仔細注意其不同的形狀，找到其獨特的特徵會比較容易掌握。

掌握花蕊特有的形狀

一束一束的花蕊可以分解成以下右邊的單純圖案。
描繪時省略細節部分，更可以立體描繪。

單純的形狀…

強調這部分的花蕊，
看起來更立體。

後面花蕊

前面花蕊

單純的形狀…

仔細描繪前面的花
蕊，省略後面部
分，即可作出立體
感。上方範例的花
蕊也是同樣道理。

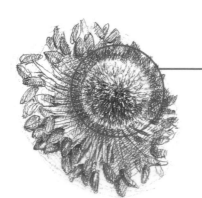

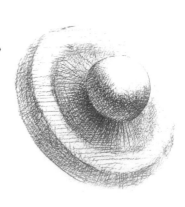

單純的形狀…

作出中心球狀般
的立體明暗變化
（球狀畫法請參考
P.11）。

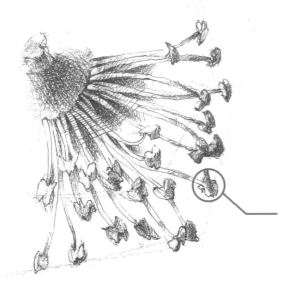

觀察花蕊和花萼形狀

觀察花蕊和花萼形狀可以找到其中的特徵，請仔細研究看看。掌握特徵畫出草稿圖。

充滿花粉的袋狀花粉囊。或許乍看之下給人圓形印象，仔細觀察會發現其實不然。

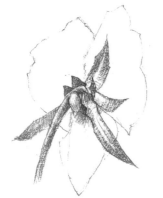

花萼的形狀

描繪花朵時常常會想出正面觀察，請試試從背面開始。仔細描繪支撐花朵的花萼其特有曲線，更能畫出美麗的形狀。

隨著時間觀察花朵變化

隨著時間經過，不只花瓣、連花蕊也會跟著變化。依據花種有不同形狀，請仔細觀察。

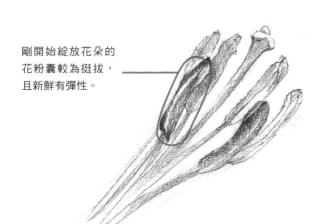

剛開始綻放花朵的花粉囊較為挺拔，且新鮮有彈性。

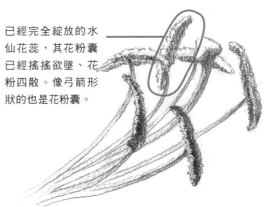

已經完全綻放的水仙花蕊，其花粉囊已經搖搖欲墜、花粉四散。像弓箭形狀的也是花粉囊。

花瓣的模樣
三色菫

最初利用乾擦法，就是以筆摩擦描繪。擦拭筆尖的水分開始描繪。上色時請勿來回塗抹，會損傷原有筆觸，請輕輕描繪。

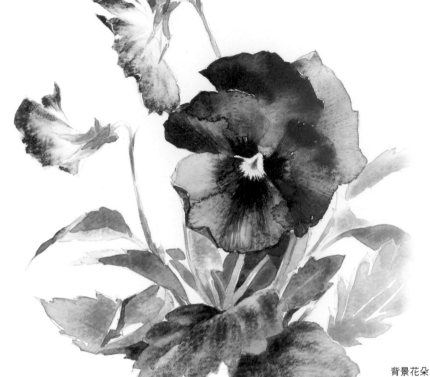

溫莎藍色

溫莎綠色

深藍色

玫瑰粉色

鈷紫色

透明黃色

深青綠色

淺虎克綠色

鈷藍色

蔚藍色

背景花朵　　　　　主要花朵

前面葉子

基本構圖

1. 以軟橡皮將鉛筆描繪輪廓線輕輕擦去，讓構圖線模糊。（基本構圖請參考P.12）

描繪主要花朵

2. 將溫莎藍色、溫莎綠色、深藍色混色，利用乾擦法描繪中心圖案。

Point ▶

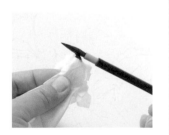

採用乾擦法時，如果筆毛含有太多水分，效果不佳。以衛生紙吸取筆尖多餘水分。

❖ 描繪主要花朵

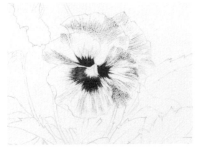

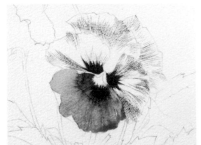

3. 同步驟2顏色，旁邊也以乾擦製作花瓣圖案。皆使用乾擦法。

Point ▶ 亮面處勿上色。

4. 依同樣方法描繪其他花朵。

Point ▶ 途中沾顏料再次描繪時，也須將筆尖的水分擦拭掉。

5. 乾了之後，輕輕塗上溫莎藍色。

Point ▶ 描繪時避免摩擦，造成底下筆觸模糊。

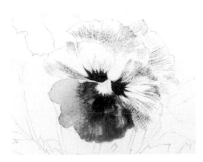

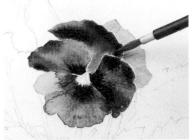

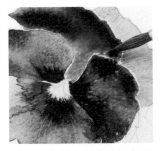

6. 暈染玫瑰粉色。

7. 上側花瓣也同步驟5、6描繪。暗面花瓣顏色濃郁。

Point ▶

花瓣和花瓣之間稍稍空出間隔，暈染時花瓣才不會全部糊在一起。

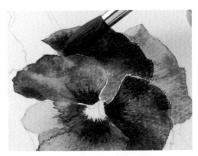

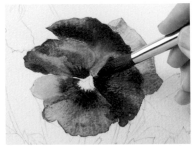

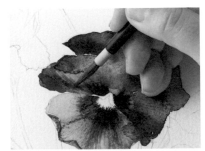

8. 花瓣塗點水分作出水漬感，更像花瓣。

9. 快乾之前，以水描繪花瓣之間的留白線，使花瓣融合。

Point ▶ 若全乾會無法作出效果。

10. 等到全部乾了之後，再次擦出花瓣紋路、或反摺花瓣的摺疊線。

⁂ 背景花朵

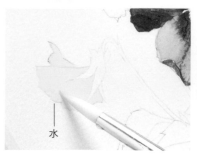

11. 花朵橫向濕染。

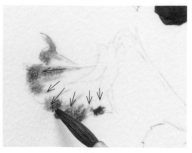

12. 鈷紫色和深藍色混色於花瓣邊緣作上圖案。

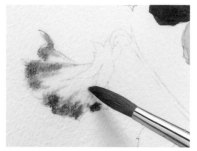

13. 根部塗上淡淡透明黃色。

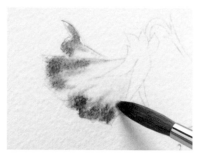

14. 塗上深青綠色點綴。

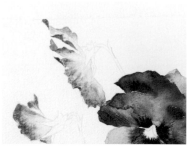

15. 上側花朵也同步驟12、13描繪。

⁂ 描繪主要花朵

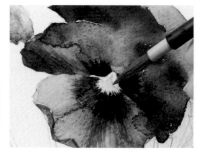

16. 主要花朵中心塗上透明黃色。

Point ▶ 描繪時如果暈染到花瓣的藍色,會變成污濁的茶色,請多加留意。

⁂ 前面葉子

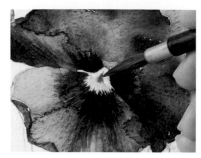

17. 中心再疊上淺虎克綠色。

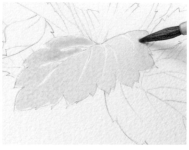

18. 將溫莎藍色、透明黃色混色。塗上基底色,但將葉脈線留白。

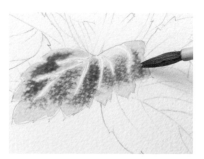

19. 以鈷藍色、透明黃色和玫瑰粉色混色描繪,同步驟18將葉脈線留白。

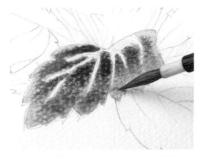 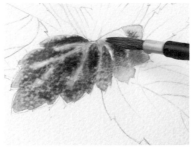 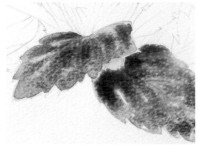

20. 將蔚藍色和玫瑰粉色混色描繪，塗在葉子邊緣。

Point ▶ 增添紅色系，和花瓣顏色融合。

21. 筆尖沾水描繪在葉脈線，使葉脈線柔和。

22. 下側葉子也如步驟18至20同樣描繪。加深影子部分顏色，更可以突顯上側葉子。

⁂ 描繪其他葉片

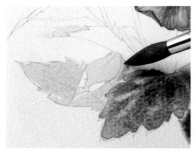 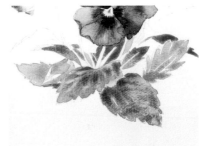

23. 將溫莎藍色、透明黃色混色。塗上基底色。但將葉脈線留白。

Point ▶ 比起前面的葉子顏色，少一點透明黃色，淡淡描繪。

24. 鈷藍色和透明黃色混色暈染。

25. 同步驟23、24描繪右邊葉子、後側葉子。

⁂ 描繪處理細部完成

 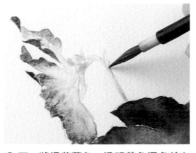 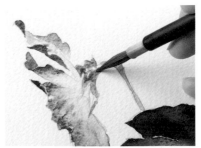

26. 最內側的葉子同步驟23描繪塗上基底色後，以淡淡蔚藍色、透明黃色、玫瑰粉色混色，重疊至上側。

27. 將溫莎藍色、透明黃色混色塗在花莖上。

28. 將鈷藍色和透明黃色混色塗在花萼，再重疊玫瑰粉色。

花瓣的模樣
菖蒲

先濕染，畫上花瓣紋路，紋路會隨著水紋漸漸擴張。花瓣的顏色約重疊3至4色。描繪太過會污濁變茶色。請分別上色，一邊調整。

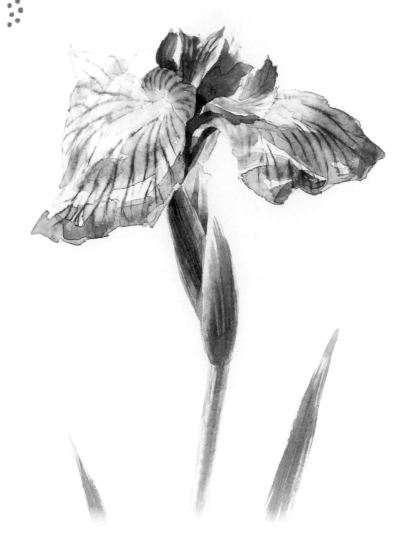

- 溫莎紫羅蘭色
- 群青色
- 玫瑰粉色
- 溫莎藍色
- 透明黃色
- 檸檬黃色
- 淺虎克綠色
- 豔玫瑰紅
- 鈷藍色

基本構圖

1. 以橡皮擦將鉛筆描繪輪廓線輕輕擦去，讓構圖線模糊。（基本構圖請參考P.12）

描繪花瓣紋路

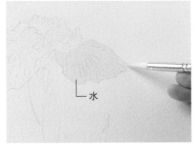

水

2. 右邊花瓣整體濕染。

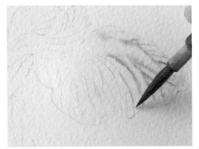

3. 將溫莎紫羅蘭色、群青色、玫瑰粉色混色描繪花瓣紋路。

Point ▶ 稍暈染於水中的紋路看起來很自然。

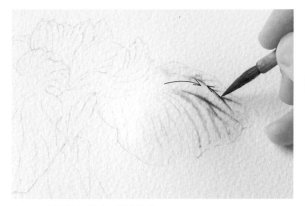

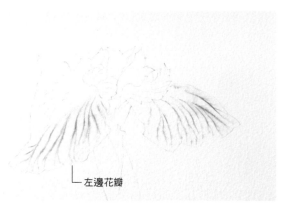

左邊花瓣

4. 重疊深色部分，強調顏色。

Point ▶ 隨著水分乾了之後，可以描繪紋路。紋路從兩端往
中間描繪，這樣兩端才會纖細，可畫出美麗線條。

5. 左邊花瓣也同步驟2至4描繪。

∴ 描繪花朵

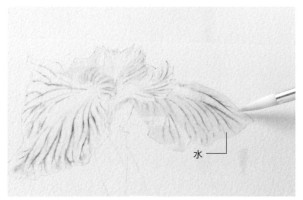

水

6. 花瓣曲線處的紋路較深，請重疊顏色。如果染的水分
乾了，請輕輕濕染再行重疊顏色。上側花瓣也同步驟
2至4、6描繪。

7. 右側花瓣濕染。

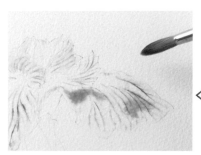

8. 塗上薄薄溫莎藍色，描繪在花瓣
暗面，作出立體感。

Point ▶

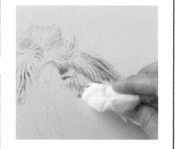

以衛生紙吸取多餘水分，注意
不要摩擦畫面。

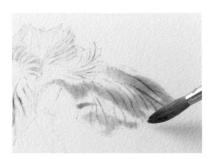

9. 同步驟8暈染玫瑰粉色。

Point ▶ 注意不要和原本的藍色太重疊，
以衛生紙吸取多餘水分。

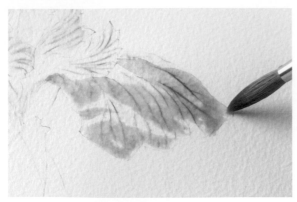

10. 同步驟8，暈染透明黃色。

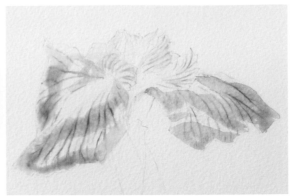

11. 左側花瓣同步驟7至10描繪。

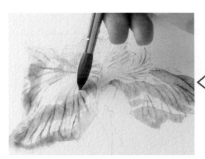

12. 筆尖沾水暈染，調整顏色的比例。

Point ▶

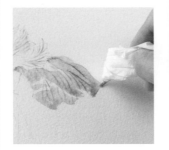

水分過多時，以衛生紙吸取多餘水分。

∴ 描繪花朵完成

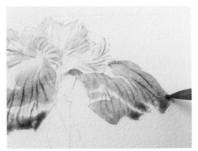

13. 右側花瓣陰影部分重疊塗上溫莎藍色。

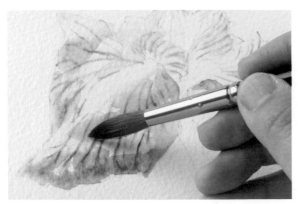

14. 左邊花瓣陰影部分也重疊塗上溫莎藍色。

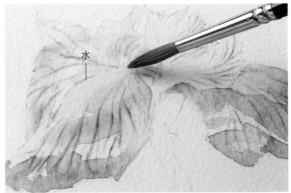

水

15. 花瓣根部濕染。

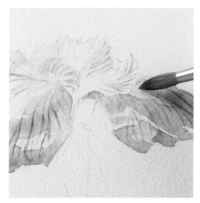

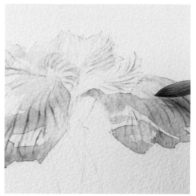

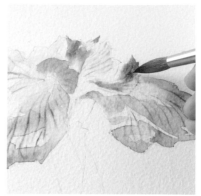

16. 暈染上檸檬黃。

Point ▶ 如果暈染至下側紫色部分,顏色會變成污濁茶色,請多加注意。

17. 於步驟16黃色邊緣重疊上淺虎克綠色。

18. 豔玫瑰紅和溫莎紫羅蘭色混色塗在上側花朵。

⦂ 描繪花萼和花莖

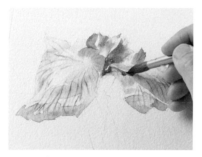

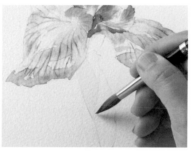

19. 步驟18後添加上豔玫瑰紅,作出顏色變化。

20. 花萼上側,塗上淡淡的透明黃色和溫莎藍混色。

21. 透明黃色和鈷藍混色描繪紋路。

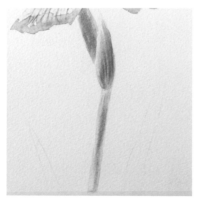

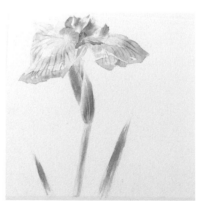

22. 透明黃色和群青混色重疊中心部分。

Point ▶ 下側花萼界線處顏色較深。

23. 下側花萼和花莖也同步驟20至22描繪。

24. 將淡淡的透明黃色或玫瑰粉色塗在花萼和花莖邊緣處。

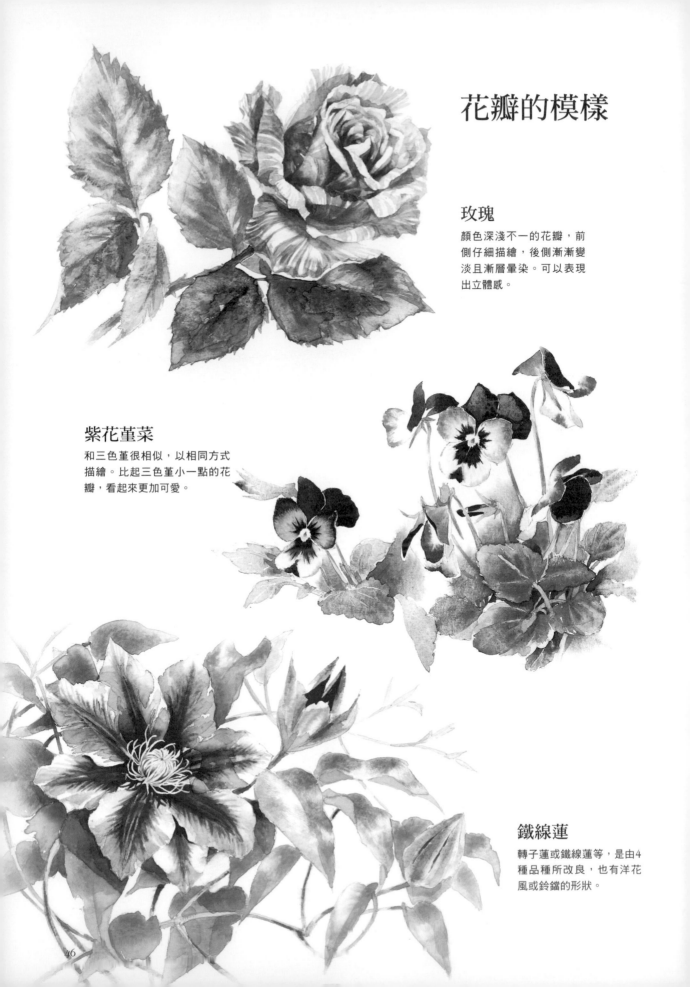

花瓣的模樣

玫瑰

顏色深淺不一的花瓣，前側仔細描繪，後側漸漸變淡且漸層暈染。可以表現出立體感。

紫花菫菜

和三色菫很相似，以相同方式描繪。比起三色菫小一點的花瓣，看起來更加可愛。

鐵線蓮

轉子蓮或鐵線蓮等，是由4種品種所改良，也有洋花風或鈴鐺的形狀。

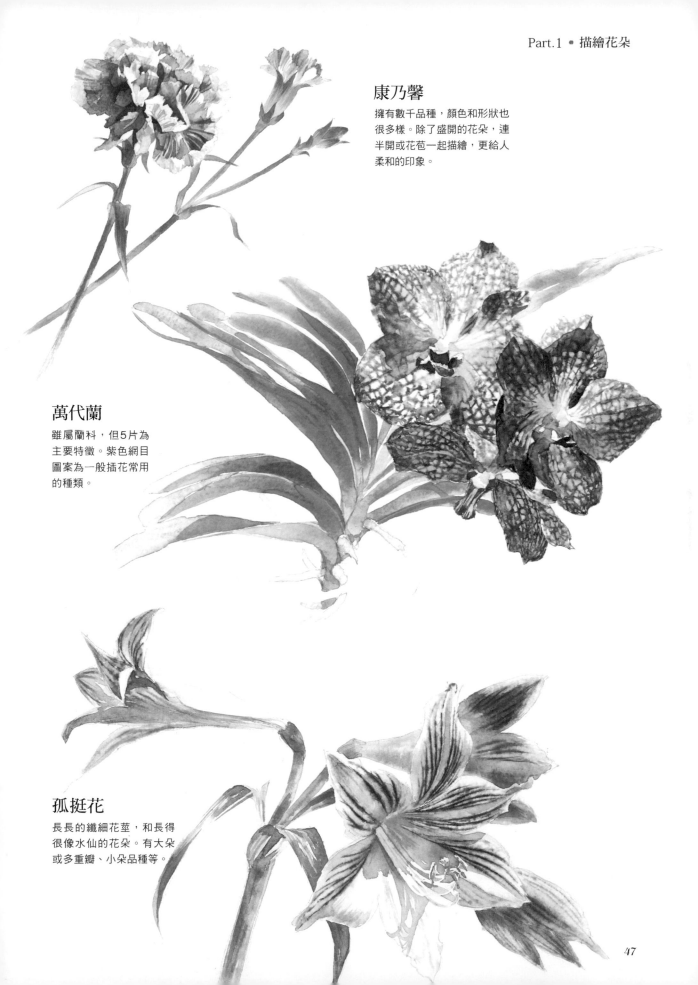

康乃馨

擁有數千品種，顏色和形狀也
很多樣。除了盛開的花朵，連
半開或花苞一起描繪，更給人
柔和的印象。

萬代蘭

雖屬蘭科，但5片為
主要特徵。紫色網目
圖案為一般插花常用
的種類。

孤挺花

長長的纖細花莖，和長得
很像水仙的花朵。有大朵
或多重瓣、小朵品種等。

47

花瓣小的花種
三色菫

整體畫面很多小小花朵時，前側顏色鮮豔且需仔細描繪，後側漸漸暈染變淡。如果均一畫的太仔細，無法作出立體感。遠處花朵需漸漸變淡作出遠近感。

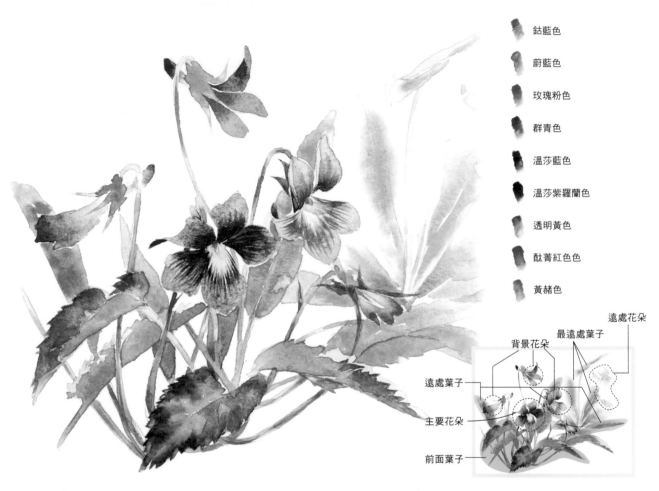

- 鈷藍色
- 蔚藍色
- 玫瑰粉色
- 群青色
- 溫莎藍色
- 溫莎紫羅蘭色
- 透明黃色
- 酞菁紅色色
- 黃赭色

遠處花朵
最遠處葉子
背景花朵
遠處葉子
主要花朵
前面葉子

❖ 基本構圖

1. 鉛筆描繪大約輪廓，再實際描線（基本構圖請參考 P.12）

❖ 描繪主要花朵

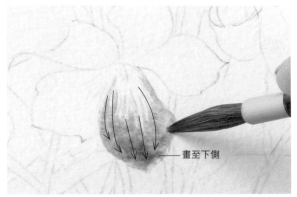

畫至下側

2. 鈷藍色、蔚藍色和玫瑰粉混色，如描繪花瓣紋路般避開根部，塗在主要花朵最下側花瓣。

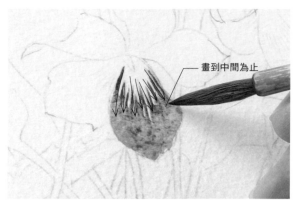

畫到中間為止

3. 玫瑰粉色、群青色混色畫上花瓣細細紋路。

Point ▶ 避免暈染,稍乾了之後再行塗繪。

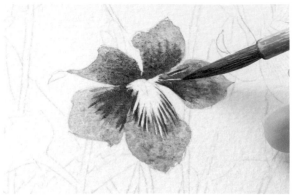

4. 描繪其他花瓣。

Point ▶ 其他花瓣紋路均描繪至中心處。

∴ 描繪背景花朵

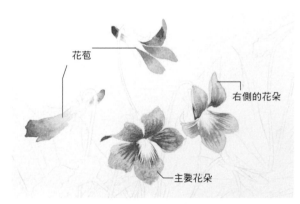

花苞

右側的花朵

主要花朵

5. 依同樣方法,描繪右側的花朵和花苞。

Point ▶ 比起主要花朵顏色稍淡一點。

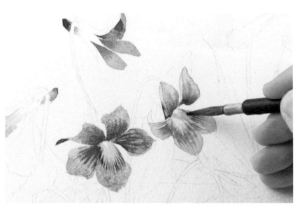

6. 溫莎藍色塗在花朵中間陰影處。

∴ 描繪遠處花朵

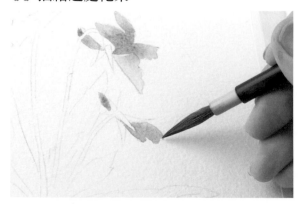

7. 溫莎藍色和溫莎紫羅蘭混色描繪遠處花朵。

Point ▶ 最前面花朵為了作出遠近感,以水稀釋顏料後塗上,不需上紋路。

∴ 描繪前面葉子

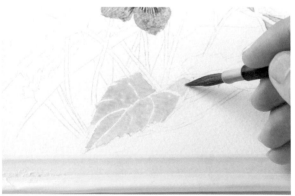

8. 基底塗上溫莎藍色和透明黃混色,預留葉脈空白。

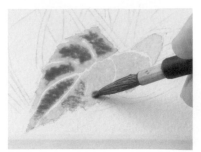
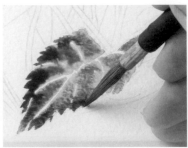
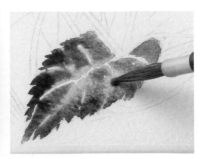

9. 將鈷藍色和透明黃混色暈染，同步驟8留下葉脈不塗。

Point ▶ 請先多調製點顏料備用。

10. 將群青色、透明黃色、酞菁紅色混色暈染，描繪葉子邊緣輪廓。

Point ▶ 前面葉子顏色鮮豔濃郁。

11. 筆尖沾水描繪在葉脈線，使葉脈線柔和。

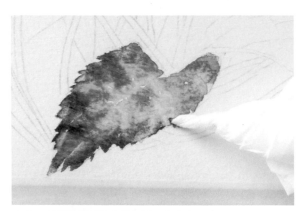
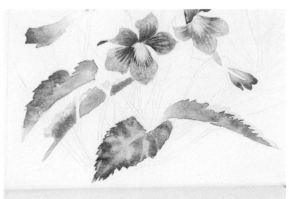

12. 以衛生紙吸取多餘顏料，作出柔和感。

13. 前面3片葉子，如步驟8顏色塗上基底色，步驟9的顏色暈染。

Point ▶ 比起最前面清晰的花朵，顏色稍微淡一點。

∴ 描繪遠處葉子

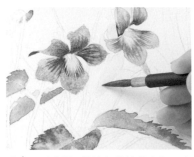
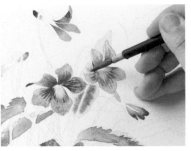
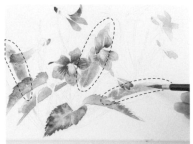

14. 以步驟8的淡色描繪基底色。中心葉脈預留空白。

Point ▶ 比起前面葉子顏色稍微淡一點。

15. 蔚藍色、玫瑰粉色和透明黃混色暈染。筆尖沾水描繪在葉脈線，使葉脈線柔和。

Point ▶ 基本上畫法同前面葉子重複其步驟。

16. 剩下葉子同步驟14、15描繪。

❖ 描繪最遠處的葉子

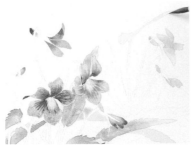

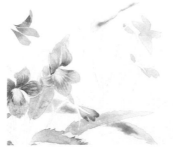

❖ 描繪剩下的後側葉子

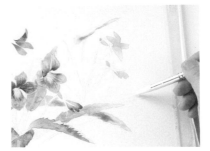

17. 以步驟8的淡色描繪基底色,再添加一點溫莎藍色。

Point ▶ 增加溫莎藍色作出遠近感。

18. 步驟15顏色上,再次暈染。

Point ▶ 後側葉子的葉脈無需描繪漸層暈染。

19. 於葉子輪廓外也濕染。

Point ▶ 後側葉子塗上較多水分使其暈染開來描繪。

❖ 描繪花莖

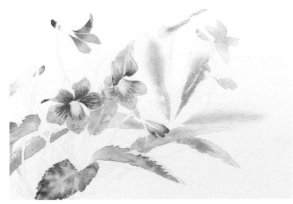

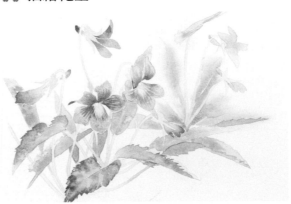

20. 以步驟17顏色為基底,再暈染上步驟15顏色。

21. 步驟8顏色為花莖基底色。

❖ 描繪花朵完成

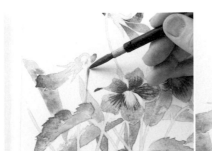

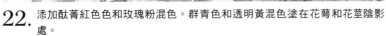

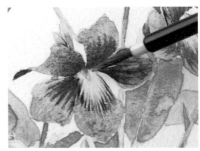

22. 添加酞菁紅色色和玫瑰粉混色。群青色和透明黃混色塗在花萼和花莖陰影處。

23. 觀察畫面整體比例,以黃赭色描繪花蕊。

鴨跖草

常常在路邊或稻田旁
發現的可愛鴨跖草。
通常早上開花，黃昏
即枯萎。

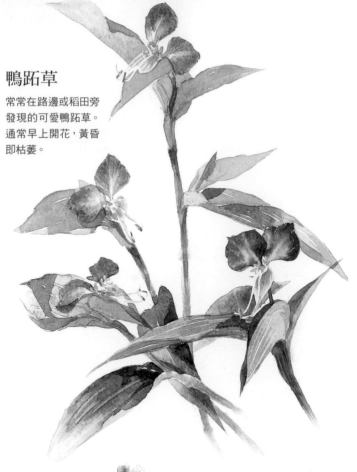

金鳳花

像野草一般，只要在陽光充足的原
野上就可以茂盛生長。花瓣具光澤
感，描繪時也要畫出其質感。

法國小菊

別名夏白菊，獨特的花瓣弧度在
描繪時請多加留意。

日本藍星花

花如其名，一般為藍
色 花 朵，但 也 有 紫
色、粉 紅 色、白 色 等
品種。

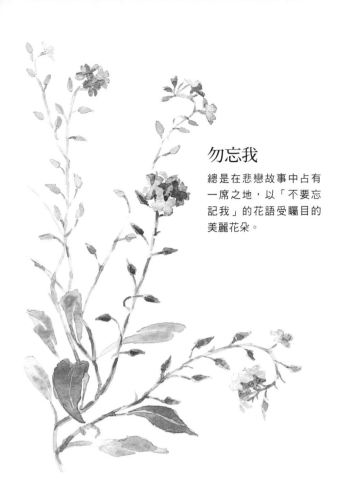

勿忘我

總是在悲戀故事中占有
一席之地,以「不要忘
記我」的花語受矚目的
美麗花朵。

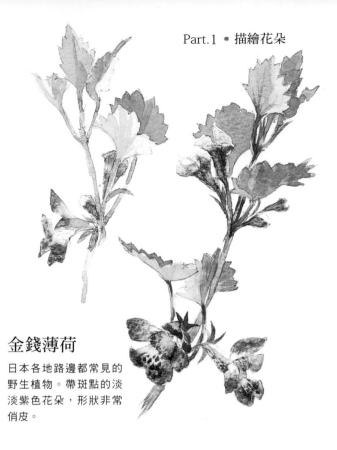

金錢薄荷

日本各地路邊都常見的
野生植物。帶斑點的淡
淡紫色花朵,形狀非常
俏皮。

阿拉伯婆婆納

盛開於早春,隨著春天結束而漸漸枯萎。
請仔細描繪花朵模樣。

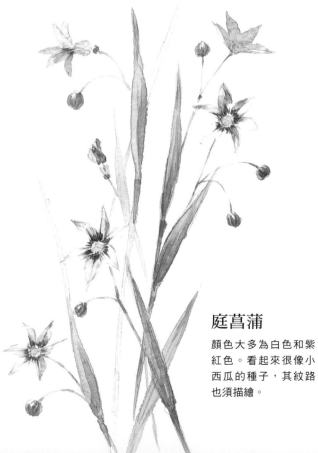

庭菖蒲

顏色大多為白色和紫
紅色。看起來很像小
西瓜的種子,其紋路
也須描繪。

小小花朵
繡球花

花朵整體比起圓形,更需要注意其不均一的動向輪廓。比起花朵形狀,著重於陰影形狀更容易描繪。中心的花朵最為搶眼,請仔細描繪。每一朵花朵盛開方向均不同,請分別描繪。

※繡球花看起來像花瓣的部分其實是花萼,不過為了方便說明均簡稱為花或花瓣。

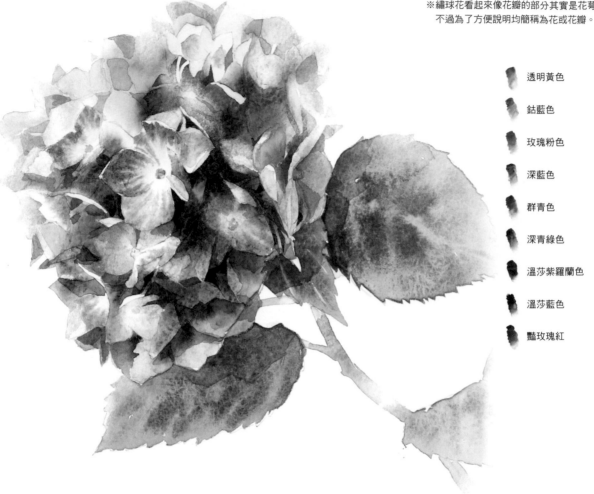

- 透明黃色
- 鈷藍色
- 玫瑰粉色
- 深藍色
- 群青色
- 深青綠色
- 溫莎紫羅蘭色
- 溫莎藍色
- 豔玫瑰紅

Point ▶

1. 以軟橡皮將鉛筆描繪輪廓線輕輕擦去,讓構圖線模糊。(基本構圖請參考P.12)

構圖時畫出圓形整體,也要著重在凸或凹進去的部分❶。找出亮面,需仔細描繪中心花朵1至2朵❷,並描繪花瓣和花瓣間隙陰影面,抓住花朵特徵。

⁞ 留白

2. 水彩筆沾洗滌液後，沾上留白膠（留白請參考P.12）。

3. 左上方光源照射亮面花瓣塗上留白膠。

Point ▶ 留白膠很慢才會乾，右撇子請從左邊開始塗上。

⁞ 描繪花朵

—— 水

4. 花瓣整體濕染。

Point ▶ 此步驟之後的上色，請在水分未全乾之前完成。

5. 中心花朵周圍陰影處塗上濃透明黃色❶。淡透明黃色塗在陰影四周❷、左上方光源處。

6. 同步驟5塗上鈷藍色。

Point ▶ 同一個位置慢慢上色。

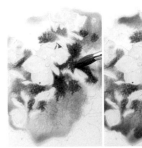

7. 同步驟5塗上玫瑰粉色。

Point ▶ 因為已經重疊3色，請下筆輕一點，不然會造成顏色污濁。

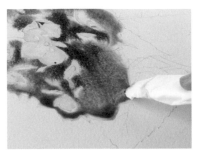

8. 以衛生紙吸取多餘顏料。

Point ▶ 請勿擦拭造成筆觸痕跡，將紙輕輕傾斜方便吸取。

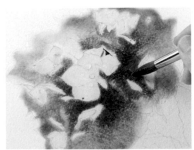

9. 中心花朵陰影處塗上深藍色。

10. 以衛生紙吸取花朵輪廓或亮面處。

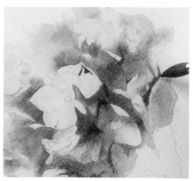 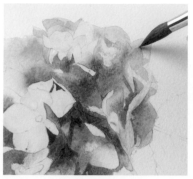 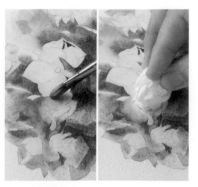

11. 等到全乾了，影子深淺以深藍色作出濃淡變化。

12. 以淡淡深藍色描繪輪廓陰影部分。

13. 處理已上色的亮面時，水彩筆沾水輕輕擦過，再以衛生紙吸取多餘水分。

🌸 描繪花朵紋路

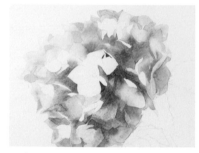 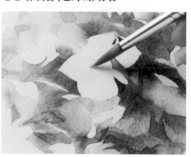 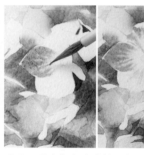

14. 整體乾了之後，以手指輕輕剝除留白膠。

15. 中心主要花瓣仔細濕染。

16. 群青色和玫瑰粉混色，除了中央部分，均畫上紋路。

Point ▶ 下側花朵受光面請輕柔上色。

🌿 描繪葉子和花莖

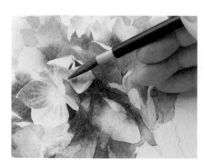 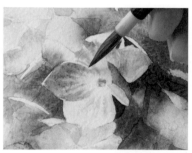

17. 淡淡的深青綠色畫在花朵陰影部分製造立體感。

18. 玫瑰粉和溫莎紫羅蘭混色，描繪中心圓點紋路。

19. 基底塗上溫莎藍色和透明黃混色，預留葉脈不塗。

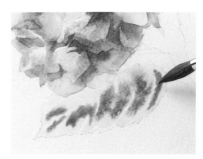 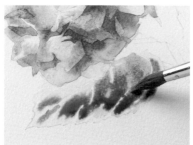 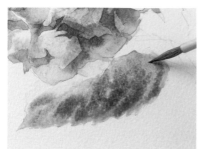

20. 鈷藍色和透明黃混色暈染，同步驟19留下葉脈不塗。

Point ▶ 準備多一點顏料預備暈染。

21. 深藍色、透明黃色和豔玫瑰紅混色暈染。

22. 筆尖沾水描繪在葉脈線，使葉脈線柔和。添加豔玫瑰紅色和鈷藍色稍加調整。

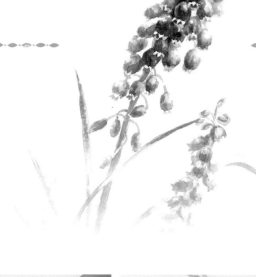

應用篇

葡萄風信子

基本描繪方法同繡球花，繡球花為圓形，葡萄風信子為圓錐形。球面陰影呈直現狀延伸。中心花朵中間處至根部強烈的明暗變化，可以製作出立體感。

1. 同繡球花步驟1至5方法描繪。鈷藍色和深藍混色從主要中心花朵開始上色，注意其圓錐狀的明暗變化。

2. 以衛生紙吸取亮面顏料，使其更有立體感。

Point ▶ 注意圓錐狀明暗變化（圓錐狀畫法請參考P.11）。

3. 中間排塗上玫瑰粉色。

小小花朵
的種類

伯利恆之星
深綠色中心搭配白色花瓣，強烈對比的美麗花朵，常使用在婚禮捧花。

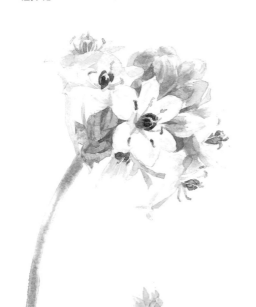

百子蓮
其名字是由希臘語「愛之花」而來的。中心2、3朵請仔細描繪。

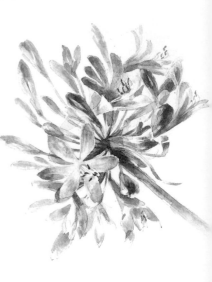

海石竹
別名有北歐語「鄰近海邊」之意，如其名主要分布在海岸地帶。

葡萄風信子
小小花朵彷彿葡萄般排列姿態，給人清爽印象。涼涼的香氣也很有人氣。

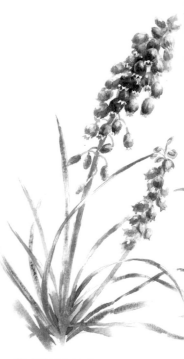

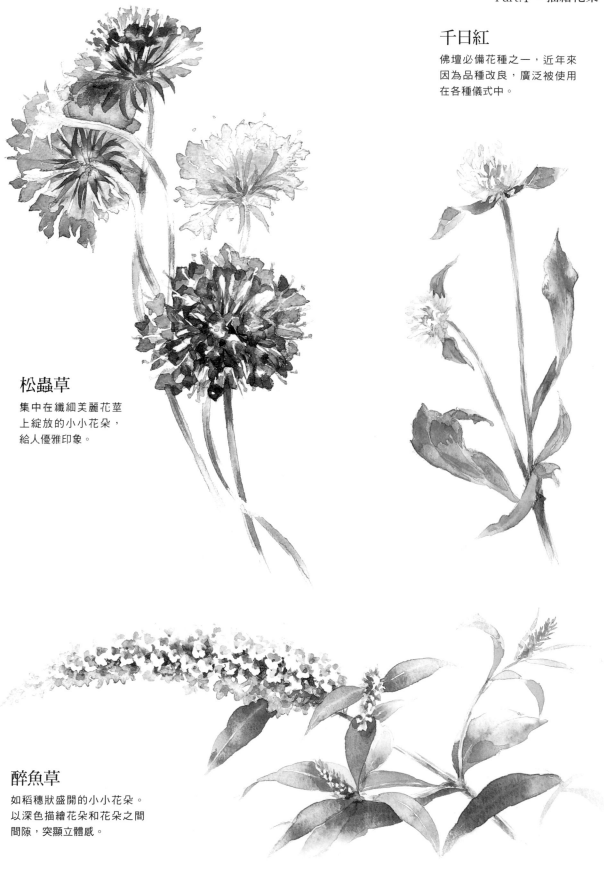

千日紅

佛壇必備花種之一,近年來
因為品種改良,廣泛被使用
在各種儀式中。

松蟲草

集中在纖細美麗花莖
上綻放的小小花朵,
給人優雅印象。

醉魚草

如稻穗狀盛開的小小花朵。
以深色描繪花朵和花朵之間
間隙,突顯立體感。

綻放的花朵
鬱金香

綻放的花朵描繪時最重要的就是立體感。
從花瓣最膨脹面來分出明暗，就可以作出
立體感。

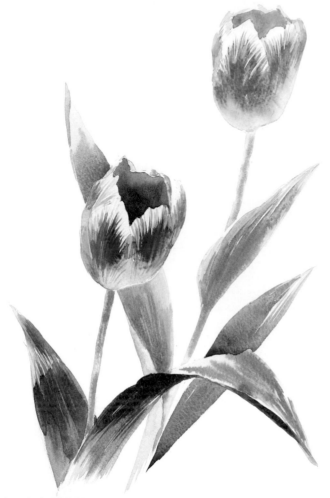

透明黃色　　　　　溫莎黃色

玫瑰粉色　　　　　鉻綠色

溫莎藍色　　　　　鈷藍色

豔玫瑰紅色　　　　深藍色

深青綠色　　　　　印度黃色

蔚藍色

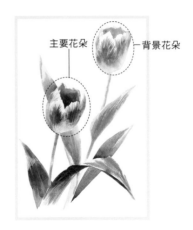

主要花朵　　　　　背景花朵

⋮ 基本構圖

1. 以軟橡皮將鉛筆描繪輪廓線輕輕擦去，讓構圖線模
糊。（基本構圖請參考P.12）

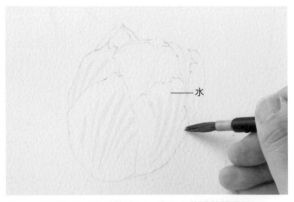

水

2. 描繪紋路（花瓣纖維）。從前方花瓣整體濕染。

∴ 描繪主要花朵

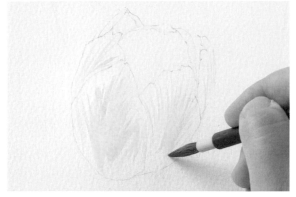

3. 花瓣膨脹面描繪上濃濃透明黃色的花瓣紋路。

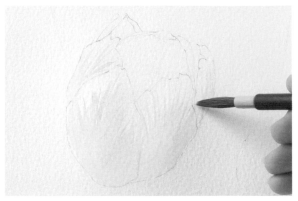

4. 再使用淡淡的透明黃色暈染在其邊緣。

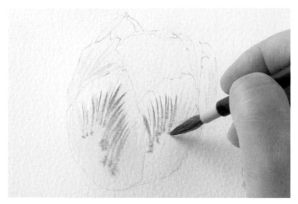

5. 同步驟3描繪上濃濃玫瑰粉色的花瓣紋路。

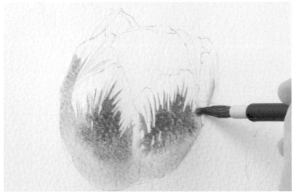

6. 再使用淡淡的玫瑰粉色暈染在其邊緣。

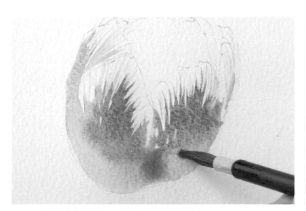

7. 淡淡溫莎藍色，塗在中間陰影部分。

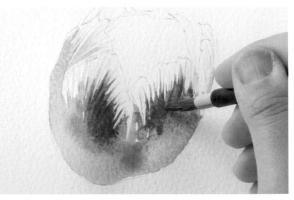

8. 透明黃色和豔玫瑰紅混色，畫上紋路強調立體感。

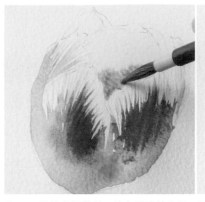

9. 描繪內側花朵,塗上透明黃色後,周圍淡淡暈染。

Point ▶ 內側不需描繪紋路。

10. 同步驟9處塗上深玫瑰粉色後,周圍淡淡暈染。

❖ 描繪背景花朵

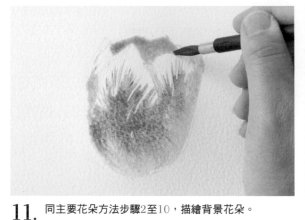

11. 同主要花朵方法步驟2至10,描繪背景花朵。

Point ▶ 色系比起主要花朵淡一點,採用柔和色調。

❖ 主要花朵完成

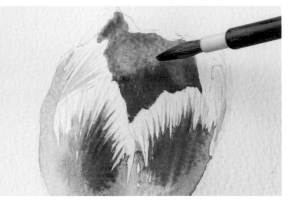

12. 內側陰影部分塗上深青綠色。

❖ 描繪主要花朵的葉子

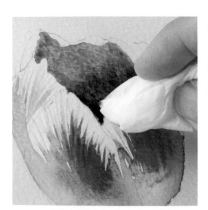

13. 傾斜畫紙,以衛生紙吸取多餘水分。

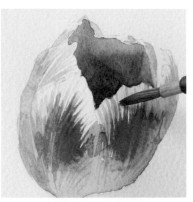

14. 以目前為止使用的顏料,調整整體色調。

15. 溫莎黃色和溫莎藍色混色描繪基底花瓣紋路,光源處留白不塗。

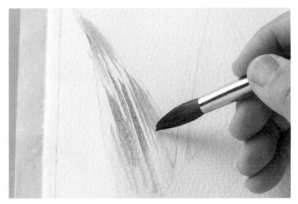

16. 鉻綠色和鈷藍混色，描繪花瓣紋路。

Point ▶ 趁未乾之前，迅速上色。

17. 深藍色和印度黃混色，再次描繪花瓣紋路。

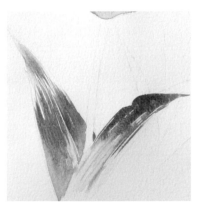

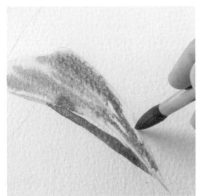

18. 右邊葉子同步驟15至17描繪。影子處顏色深一點。

19. 葉子表面基底塗上步驟15的顏色，邊緣塗上步驟16的顏色。

20. 溫莎黃色和蔚藍混色描繪花瓣紋路。

⁘ 描繪背景花朵的葉子

⁘ 描繪花莖完成

21. 基底塗上步驟15的顏色。

Point ▶ 後方葉子柔和上色，作出暈開感。

22. 步驟17的顏色，淡淡描繪花瓣紋路。

23. 兩枝花莖基底均塗上步驟15的顏色後，重疊上鈷藍色和透明黃色的混色。

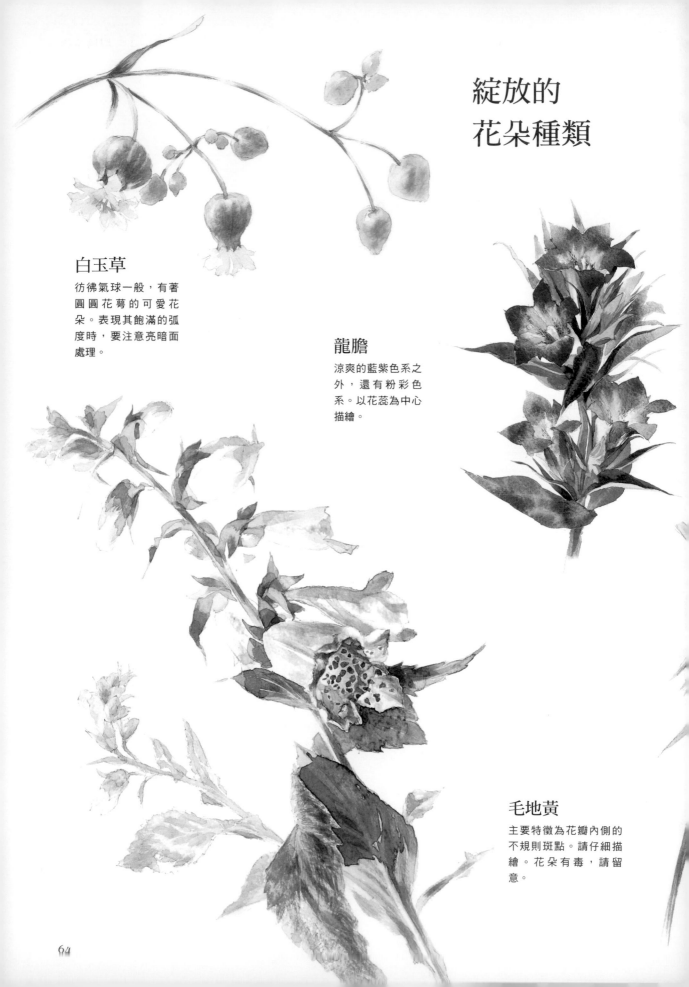

綻放的
花朵種類

白玉草

彷彿氣球一般,有著
圓圓花萼的可愛花
朵。表現其飽滿的弧
度時,要注意亮暗面
處理。

龍膽

涼爽的藍紫色系之
外,還有粉彩色
系。以花蕊為中心
描繪。

毛地黃

主要特徵為花瓣內側的
不規則斑點。請仔細描
繪。花朵有毒,請留
意。

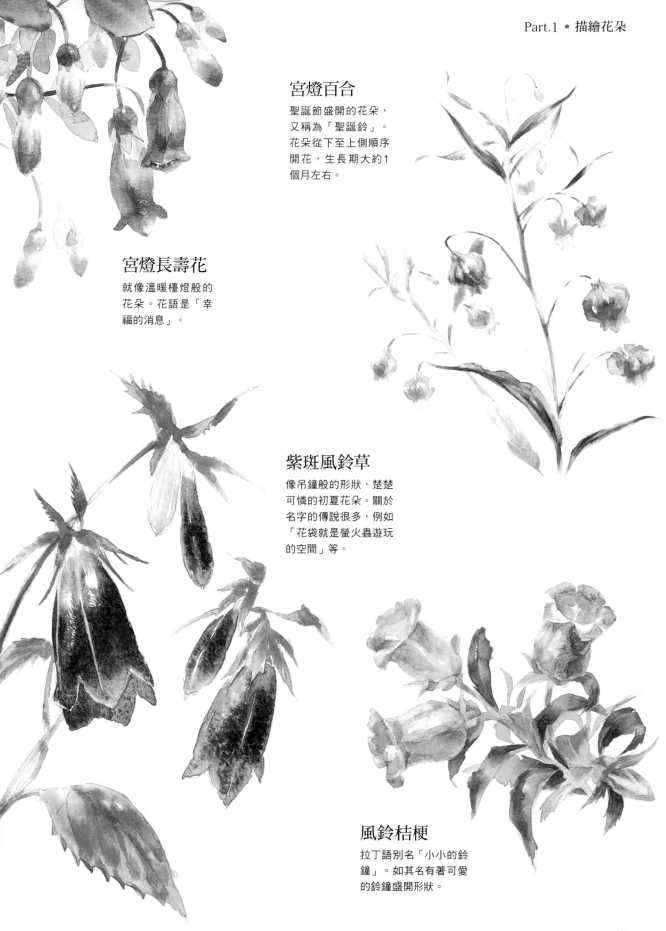

宮燈百合

聖誕節盛開的花朵，
又稱為「聖誕鈴」。
花朵從下至上側順序
開花，生長期大約1
個月左右。

宮燈長壽花

就像溫暖檯燈般的
花朵。花語是「幸
福的消息」。

紫斑風鈴草

像吊鐘般的形狀，楚楚
可憐的初夏花朵。關於
名字的傳說很多，例如
「花袋就是螢火蟲遊玩
的空間」等。

風鈴桔梗

拉丁語別名「小小的鈴
鐘」。如其名有著可愛
的鈴鐘盛開形狀。

附有枝葉的花朵
山茶花

描繪花朵後，花朵後面葉子帶點灰色系，可以襯托出山茶花的顏色。善用不同色調和筆觸作出遠近感。樹枝比起直接塗上咖啡色，不如混搭綠色或紫色描繪，更顯得自然。

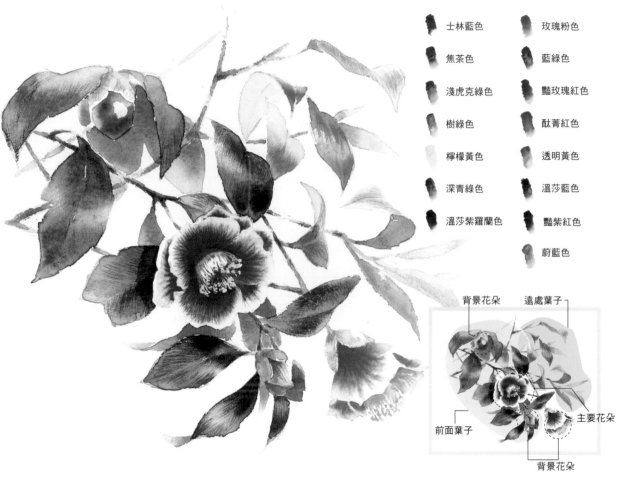

士林藍色	玫瑰粉色
焦茶色	藍綠色
淺虎克綠色	豔玫瑰紅色
樹綠色	酞菁紅色
檸檬黃色	透明黃色
深青綠色	溫莎藍色
溫莎紫羅蘭色	豔紫紅色
	蔚藍色

背景花朵　　遠處葉子

主要花朵

前面葉子

背景花朵

基本構圖

1. 以軟橡皮將鉛筆描繪輪廓線輕輕擦去，讓構圖線模糊。（基本構圖請參考P.12）

留白

主要花朵

背景花朵

2. 沾水筆沾上留白膠，塗在花蕊處。（留白方法請參考P.12）

描繪前面葉子

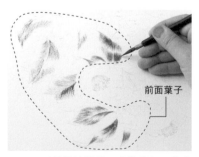

前面葉子

3. 以乾擦法描繪。士林藍色、焦茶色和淺虎克綠混色描繪。（乾擦法請參考P.38）

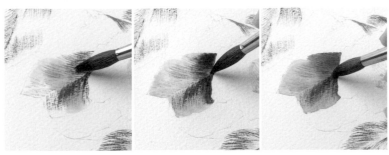

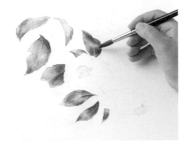

4. 以樹綠色和檸檬黃混色描繪基底色❶。深青綠色塗於反光部分、溫莎紫羅蘭色塗於陰影部分❷。乾了之後，將玫瑰粉色和檸檬黃混色，降低彩度。

5. 前面葉子同步驟4描繪。

⁘ 描繪遠處葉子

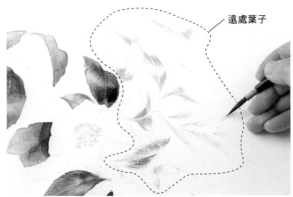

遠處葉子

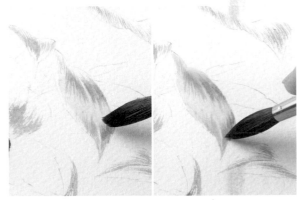

6. 以乾擦法描繪。塗上步驟3的淡色。

Point ▶ 遠處葉子柔和暈染顏色。

7. 塗上深青綠色，重疊樹綠色和檸檬黃混色。

Point ▶ 比起前面葉子多添加點藍色系，深青綠色塗在尖端處。

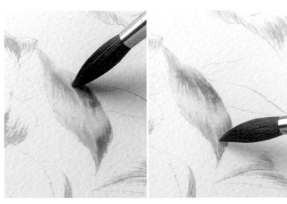

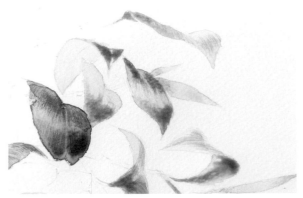

8. 染上溫莎紫羅蘭色後，重疊玫瑰粉色和檸檬黃混色。

9. 最後調整整體陰影部分，塗上藍綠色。

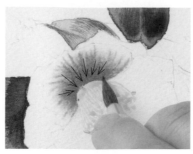

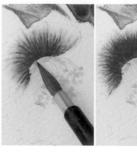

10. 花瓣整體濕染。

Point ▶ 避免水分蒸發，請一朵一朵濕染。

11. 玫瑰粉色描繪花瓣紋路。花瓣從邊端畫到根部般描繪。

12. 比起步驟11顏色，在內側處塗上豔玫瑰紅色，再重疊上酞菁紅色色。同步驟11從邊端畫到根部般描繪。

Point ▶ 未乾之前迅速描繪。

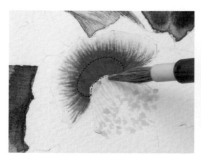

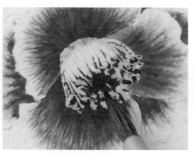

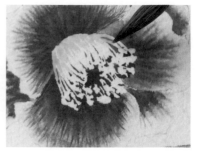

13. 中心部分塗上透明黃色，作出黃色花粉反射的光芒。

14. 全部花瓣全部描繪完成之後，花蕊中央塗上豔玫瑰紅色。

Point ▶ 雖然花蕊有塗上留白膠，還是仔細小心描繪。

15. 乾了之後剝除留白膠。透明黃色從花蕊（花蕊棒狀部分）根部塗至中間一半。

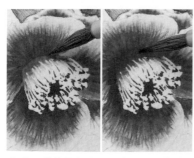

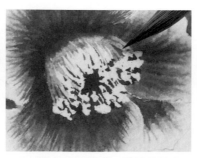

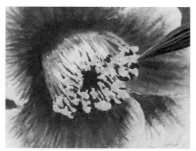

16. 花蕊根部塗上玫瑰粉色，花瓣和花蕊界線處避免太明顯，染上柔和豔玫瑰紅色。

17. 使用透明黃色。微調花蕊重疊處。

18. 花粉囊（花粉尖端）塗上檸檬黃色。

Point ▶ 請勿讓紅色太過暈染出來。



附有枝葉的花朵種類

金合歡

春天降臨時盛開滿滿的圓形可愛花朵，像向日葵一般有活力。

丁香花

美麗的花朵和迷人香氣非常有人氣。心形葉子也給人可愛的印象。

貓柳

柳的一種，生長在水邊。又以像貓尾巴形狀而著名。為春天代表的植物。

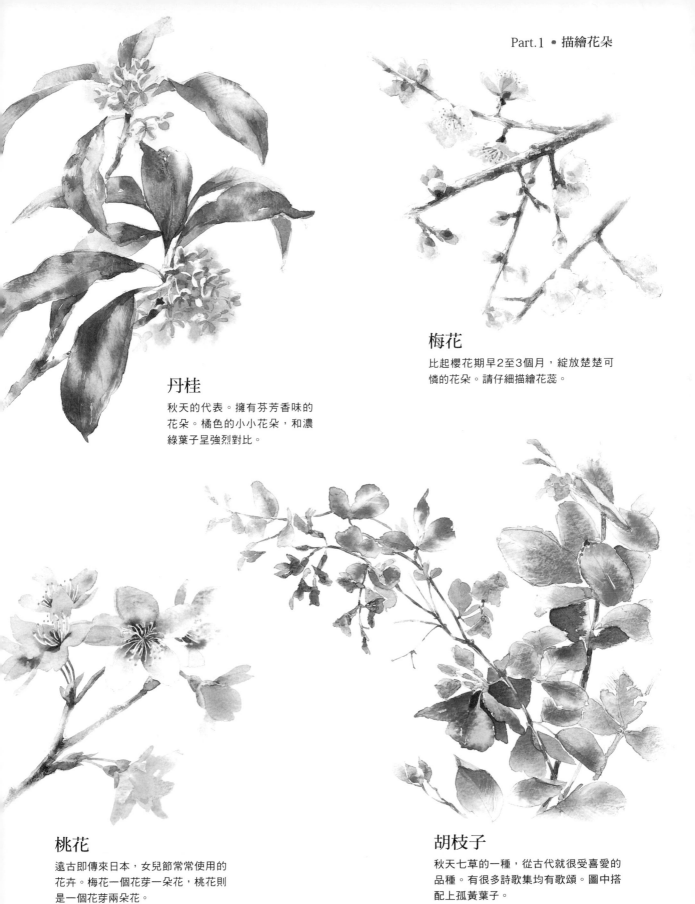

梅花

比起櫻花期早2至3個月，綻放楚楚可憐的花朵。請仔細描繪花蕊。

丹桂

秋天的代表。擁有芬芳香味的花朵。橘色的小小花朵，和濃綠葉子呈強烈對比。

桃花

遠古即傳來日本，女兒節常常使用的花卉。梅花一個花芽一朵花，桃花則是一個花芽兩朵花。

胡枝子

秋天七草的一種，從古代就很受喜愛的品種。有很多詩歌集均有歌頌。圖中搭配上孤黃葉子。

描繪時應該注意的焦點

一想到「要多多觀察花朵」這件事情，很多人都認為必須仔細觀察，
並參考各種角度的花朵才行。
雖然觀察的確很重要，但是集中一個視點掌握形體更為重要。

✖ 複數角度的視點

仔細觀察花朵雖然是一件好事，如果
描繪時從上從下雜亂擷取各種角度，
會造成畫面混亂。

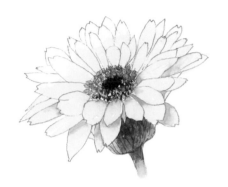

複數角度的視點來觀察時，
畫面整體會很像合成、非常
不自然。太過講究的結果，
也容易造成變形。

● 集中一個角度的視點

固定姿勢和角度，只以手和眼睛描
繪。一開始可能不太習慣，但漸漸會
習慣這種方法。

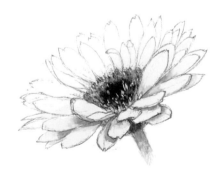

從一個視點觀察要描繪的對象。不
要隨便添加一開始沒有看到的物
體。有可能只是途中不知不覺中改
變了視點。這樣才不會造成混淆。

**關於
姿勢**　在構圖時盡量不要改變自己的姿
勢。不要駝背攤在椅子上、或翹
腳，盡量挺直背脊、正姿描繪。

Part.2
描繪枝葉
＆果實

枝葉或果實
草莓

豔紅的成熟草莓、還未成熟的青色草莓、花朵還未凋謝等,有各種階段的果實,整體畫面會更加有趣味。掌握種子的凹凸感、不平整的輪廓,更可以畫出草莓的真實感。

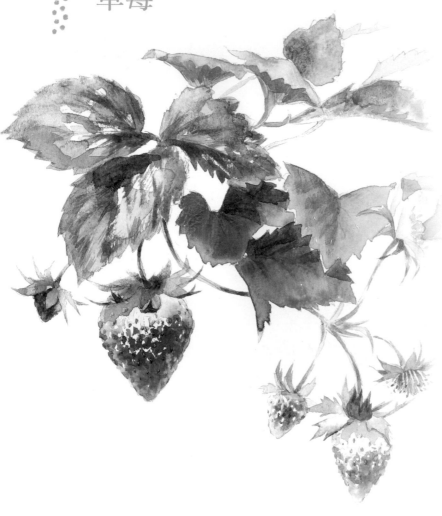

透明黃色	鈷藍色
玫瑰粉色	豔深綠色
溫莎黃色	豔玫瑰紅色
酞菁紅色	焦茶色
溫莎藍色	赭色
鉻綠色	蔚藍色
群青色	鈷紫色
黃赭色	深青綠色

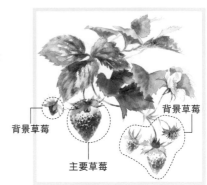

背景草莓
背景草莓
主要草莓

⋮ 基本構圖

1. 以軟橡皮將鉛筆描繪輪廓線輕輕擦去,讓構圖線模糊。(基本構圖P.12)

⋮ 留白

2. 沾水筆沾上留白膠,塗在草莓最亮的部分和花蕊處(留白方法P.18)。

⋮ 描繪主要草莓

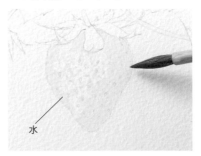

水

3. 草莓整體濕染。留白膠周圍柔和點點光源部分,描繪時請留白。

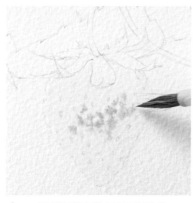

4. 深透明黃色點在亮面明暗處。

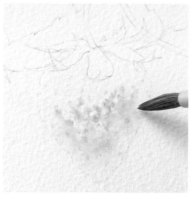

5. 淺透明黃色在其周圍淡淡暈染。

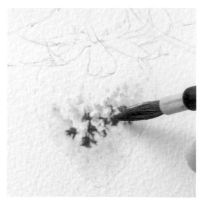

6. 同步驟4深玫瑰粉色點在亮面明暗處。

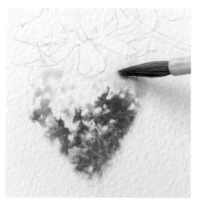

7. 同步驟5淺玫瑰粉色在其周圍淡淡暈染。

Point ▶ 若草莓邊緣顏色太深，會影響立體感。

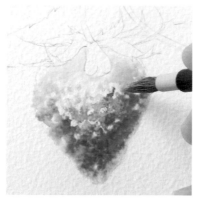

8. 光源照射面下側點上深溫莎黃色。

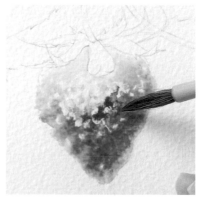

9. 同步驟8光源照射面下側點上酞菁紅色。

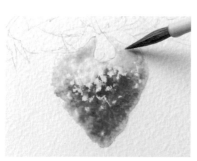

10. 淡溫莎藍色塗在草莓根部。

⠂⠂ 遠處的紅草莓

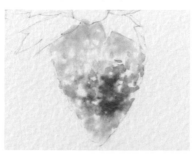

11. 右下的小草莓也同步驟3至10描繪。比起主要草莓，顏色淡一點。

⠂⠂ 遠處的綠草莓

12. 描繪最左邊的草莓。透明黃色和溫莎藍混色描繪基底色。

Point ▶ 輕輕移動筆尖，描繪上點點。

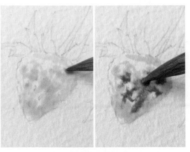
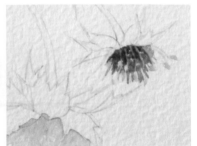

13. 重疊鉻綠色和群青混色，再塗上
黃赭色。

Point ▶ 同步驟12輕輕移動筆尖描繪，
亮面處留白。

14. 描繪右邊的綠色草莓。同步驟12
顏色描繪基底部分。再重疊黃赭
色和鈷藍混色。

Point ▶ 輕輕移動筆尖描繪。

15. 最右邊花蕊的綠色小草莓，同步
驟14描繪。

⁂ 描繪主要草莓紋路

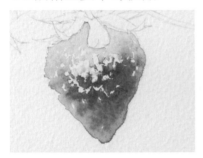
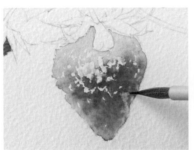
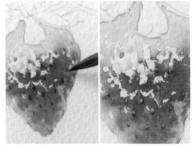

16. 乾了之後，小心剝除留白膠。

17. 沾水的水彩筆，輕輕描繪光亮點
處，作出凹凸感。

Point ▶ 表面以衛生紙吸取多餘水分。

18. 豔深綠色描繪種子。乾了之後，
使用沾水的水彩筆洗除種子中間
顏色。

Point ▶ 深淺變化種子更有立體感。

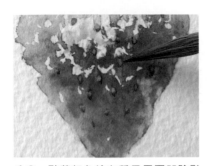
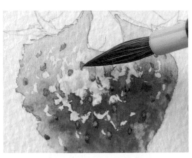
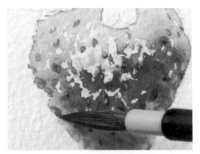

19. 酞菁紅色塗在種子周圍凹陰影
處。

Point ▶ 更加有質感，展現成熟美味
感。

20. 豔玫瑰紅色描繪紅色種子根部。

21. 淡豔玫瑰紅色描繪側面陰影部
分。

❖ 描繪背景草莓紋路

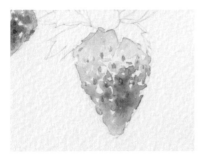

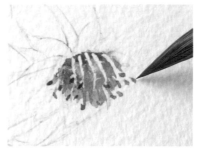

❖ 描繪葉子

22. 同步驟16至18方法,描繪右邊紅色草莓紋路。

Point ▶ 比起主要草莓描繪時顏色輕柔一點。

23. 先描繪最右邊的草莓花蕊。左邊深花蕊塗上焦茶色,右邊塗上淡花蕊赭色。

24. 以乾擦法描繪。注意葉脈和影子動向,塗上黃赭色、鈷藍色、蔚藍混色(乾擦法請參考P.38)。

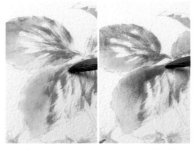

❖ 描繪花朵

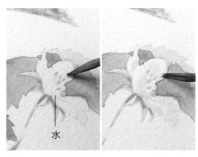

水

25. 乾了之後,塗上淡淡的透明黃色溫莎藍混色,再塗上淡淡鈷紫色和黃赭混色。

26. 光源亮面處塗上深青綠色,葉子上暈染鈷紫色。

Point ▶ 添加紅紫色,和整體的草莓更加協調。

27. 花瓣整體描繪水分,暈染上透明黃色或溫莎藍色。

Point ▶ 花朵些許留白。

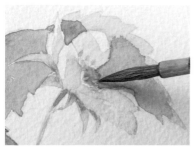

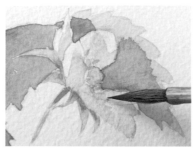

❖ 主要草莓完成

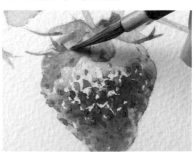

28. 花蕊塗上淡淡的深青綠色、另外一邊移動塗上淡淡豔深綠色。

29. 剝除留白膠,以深透明黃色描繪花蕊。

30. 草莓根部、影子部分塗上溫莎藍色,觀察畫面需調整部分,塗上淡淡透明黃色。

Point ▶ 觀察畫面整體,調整草莓的顏色。

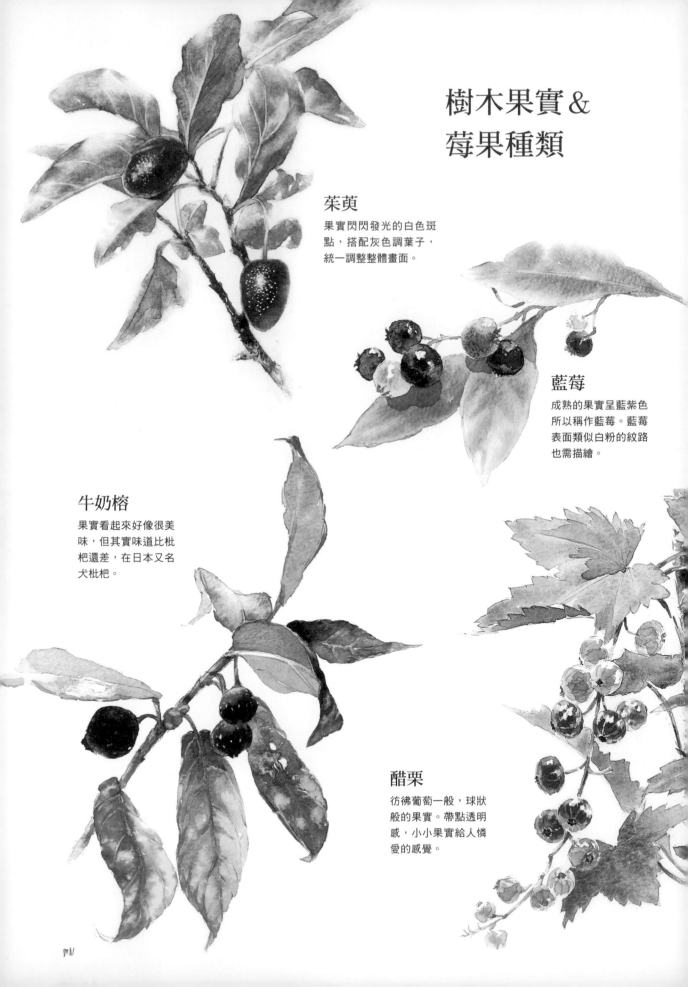

樹木果實&
莓果種類

茱萸

果實閃閃發光的白色斑
點，搭配灰色調葉子，
統一調整整體畫面。

藍莓

成熟的果實呈藍紫色
所以稱作藍莓。藍莓
表面類似白粉的紋路
也需描繪。

牛奶榕

果實看起來好像很美
味，但其實味道比枇
杷還差，在日本又名
犬枇杷。

醋栗

彷彿葡萄一般，球狀
般的果實。帶點透明
感，小小果實給人憐
愛的感覺。

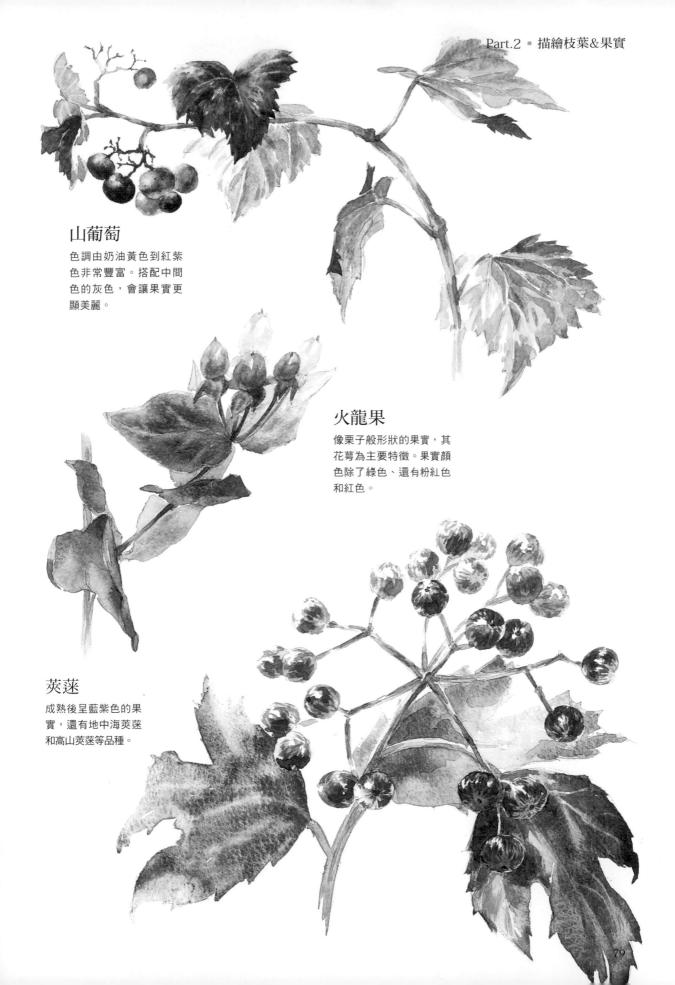

山葡萄

色調由奶油黃色到紅紫
色非常豐富。搭配中間
色的灰色，會讓果實更
顯美麗。

火龍果

像栗子般形狀的果實，其
花萼為主要特徵。果實顏
色除了綠色、還有粉紅色
和紅色。

莢蒾

成熟後呈藍紫色的果
實，還有地中海莢蒾
和高山莢蒾等品種。

枝葉

五葉地錦

搭配留白膠帶和噴彈法作出其獨特的鋸齒狀模樣。以牙刷、筆等沾上顏料，製作大小不同的斑點。中央主要的葉子不使用留白膠帶，直接仔細描繪，才可以作出精緻的變化。

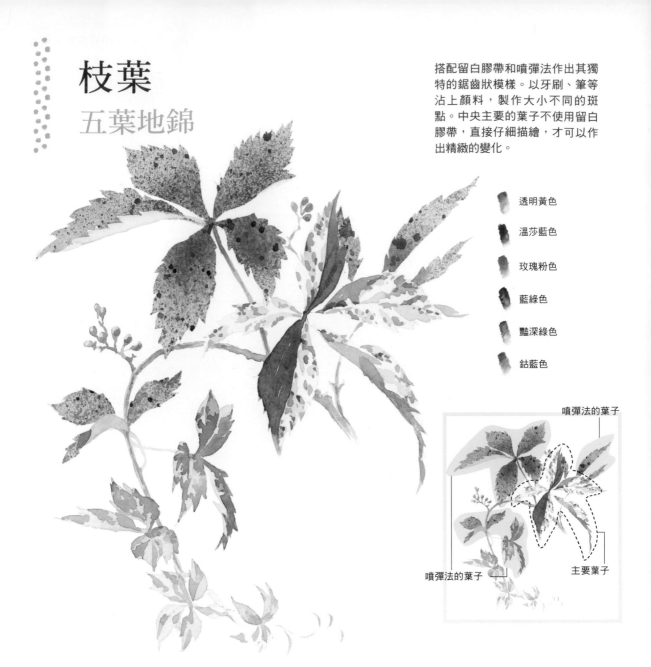

透明黃色

溫莎藍色

玫瑰粉色

藍綠色

豔深綠色

鈷藍色

噴彈法的葉子

主要葉子

噴彈法的葉子

❖ 基本構圖

1. 以軟橡皮將鉛筆描繪輪廓線輕輕擦去，讓構圖線模糊。（基本構圖請參考P.12）

❖ 留白

2. 貼上大範圍的留白膠帶，以毛巾壓平整，讓膠帶和紙張密合。

3. 以美工刀割除需噴彈葉子部分。

Point ▶ 注意不要傷到底下的紙張。請輕輕的切割即可。

4. 切割需噴彈葉子部分。

Point ▶

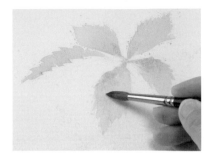

切割後需使用毛巾再次按壓，讓膠帶和紙張密合。

∴ 描繪使用噴彈法的葉子

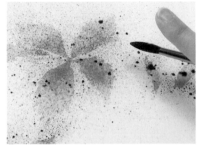

5. 透明黃色、溫莎藍色、玫瑰粉混色，描繪要使用噴彈法的葉子。

∴ 噴彈法

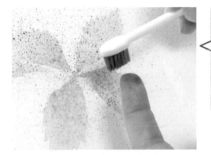

6. 牙刷沾上藍綠色和豔深綠混色，以手指輔助彈出顏料。

Point ▶ 於步驟5顏料乾之前使用噴彈法較好，注意其濃淡的變化。

Point ▶

太過用力噴彈，會造成橢圓形斑點。使得整體畫面變得複雜請注意。必須維持小而圓的斑點，一開始請先使用別張紙試噴看看。

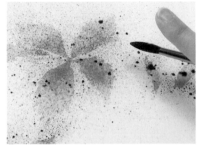

7. 筆沾步驟6的顏料，以手指輔助彈跳筆尖製作斑點。

Point ▶ 以牙刷表現小斑點、水彩筆表現大斑點。

∴ 剝除留白膠帶

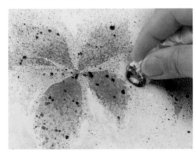

8. 剝除留白膠帶避免弄髒畫面，請先將表面顏料擦拭乾淨。

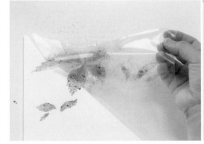

9. 剝除留白膠帶。

剝除留白膠帶後

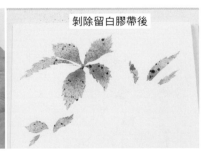

⚘ 描繪主要葉子

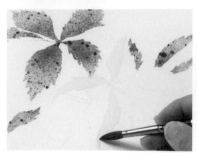 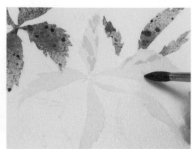 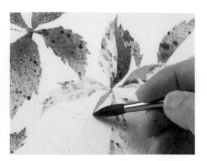

10. 透明黃色、溫莎藍色、玫瑰粉混色，描繪葉子基底色。雖同步驟5顏色，但請多一點透明黃色。

11. 以透明黃色、溫莎藍混色描繪紋路。

Point ▶ 這次畫面的主要葉子請仔細描繪。

12. 步驟11顏色添加藍綠色重疊葉脈紋路，兩層色調。

⚘ 描繪其他的葉子和莖

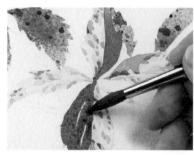 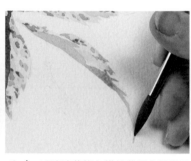 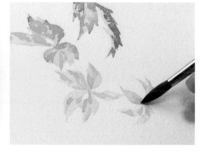

13. 透明黃色、豔深綠色、藍綠混色暈染。鈷藍色為點綴色。

14. 以淡淡藍綠色描繪葉子內側影子和葉子尖端。

15. 描繪左下葉子。使用比起步驟11更淡一點顏色來描繪基底色。使用比起步驟13更淡一點顏色描繪紋路。

Point ▶ 下側的葉子淡淡暈開。

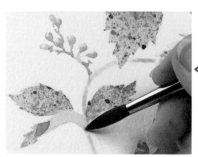

16. 使用比起步驟13更淡一點顏色描繪果實。

Point ▶

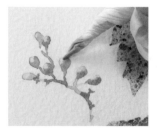

以衛生紙吸取顏料作出果實的圓潤感。

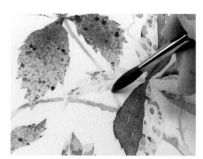

17. 使用比起步驟13更淡一點的顏色描繪葉莖。以透明黃色或玫瑰粉色點綴畫面。

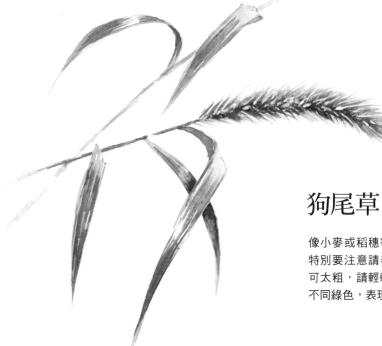

狗尾草

像小麥或稻穗等，細且毛絨的植物，描繪時特別要注意請毛絨的飽滿感。注意毛尖端不可太粗，請輕輕移動筆尖描繪。並運用濃淡不同綠色，表現出植物充滿生氣的模樣。

1. 基本構圖後，沾水筆沾上留白膠，塗在毛絨或果實的亮面處（留白膠畫法請參考P.18）。

2. 如畫線般，沾水描繪於周圍。

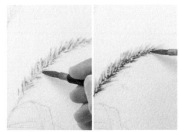

3. 以黯深綠色描繪細線。蔚藍色和藍綠混色描繪深綠色線。

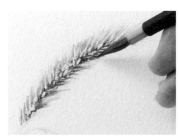

4. 剝除留白膠，中心以深藍色描繪點狀圖案。

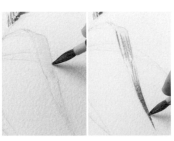

5. 以溫莎藍色和溫莎黃混色描繪葉子基底色，將蔚藍色和玫瑰粉混色描繪葉莖紋路。

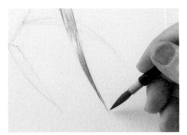

6. 以赭色和溫莎黃混色描繪葉尖枯黃部分。

枝葉種類

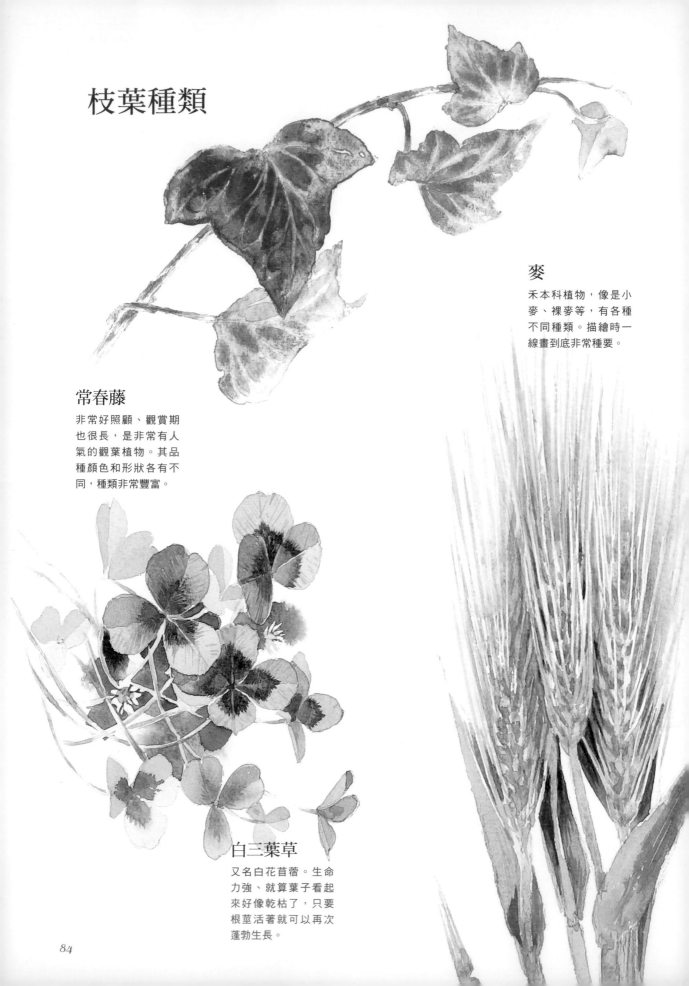

麥

禾本科植物，像是小
麥、裸麥等，有各種
不同種類。描繪時一
線畫到底非常種要。

常春藤

非常好照顧、觀賞期
也很長，是非常有人
氣的觀葉植物。其品
種顏色和形狀各有不
同，種類非常豐富。

白三葉草

又名白花苜蓿。生命
力強、就算葉子看起
來好像乾枯了，只要
根莖活著就可以再次
蓬勃生長。

84

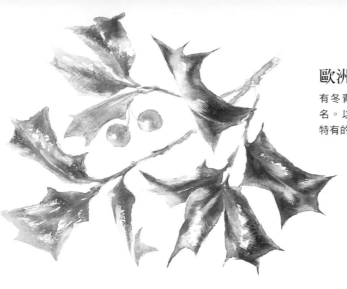

歐洲冬青

有冬青、英國冬青等別名。以乾擦法表現葉子特有的光澤感。

狗尾草

細毛絨部分請輕輕描繪。

尤加利

原產地為澳洲。灰色系葉子要混和粉紅色或水藍色來描繪。

綠之鈴

像項鍊般的模樣很可愛。乍看之下以為是圓形，其實前端比較尖一點。

請仔細觀察枝葉變化

如同樹木和花朵一樣，葉子也有其特別的形狀，
雖然種類眾多，為了掌握形體，
最重要的就是注意其葉脈方向和角度。

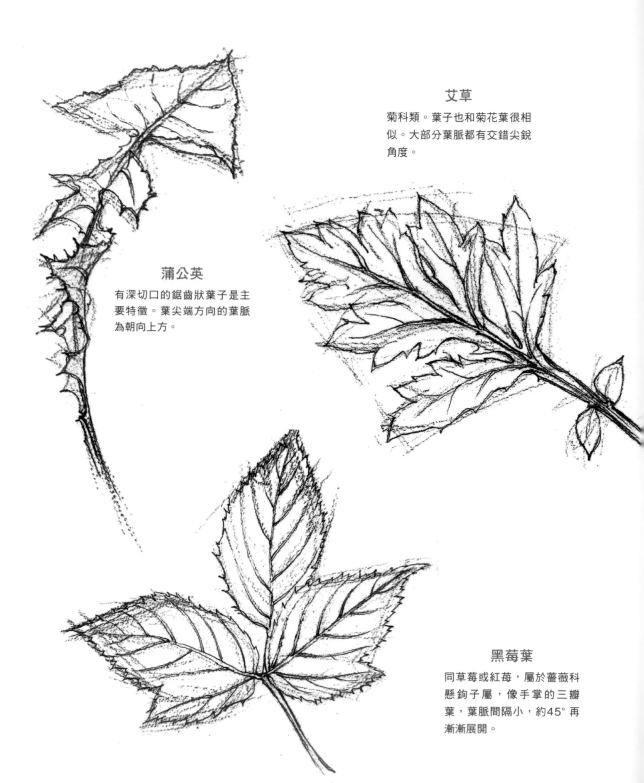

艾草

菊科類。葉子也和菊花葉很相
似。大部分葉脈都有交錯尖銳
角度。

蒲公英

有深切口的鋸齒狀葉子是主
要特徵。葉尖端方向的葉脈
為朝向上方。

黑莓葉

同草莓或紅莓，屬於薔薇科
懸鉤子屬，像手掌的三瓣
葉，葉脈間隔小，約45°再
漸漸展開。

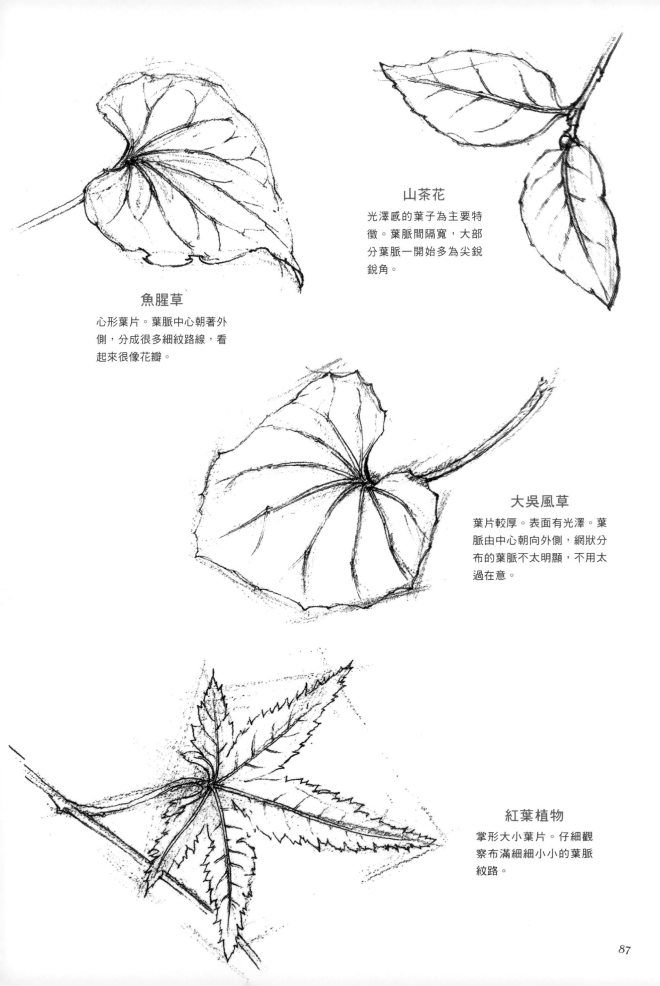

山茶花

光澤感的葉子為主要特徵。葉脈間隔寬，大部分葉脈一開始多為尖銳銳角。

魚腥草

心形葉片。葉脈中心朝著外側，分成很多細紋路線，看起來很像花瓣。

大吳風草

葉片較厚。表面有光澤。葉脈由中心朝向外側，網狀分布的葉脈不太明顯，不用太過在意。

紅葉植物

掌形大小葉片。仔細觀察布滿細細小小的葉脈紋路。

枯葉
落葉

描繪同樣的葉片時，先決定好主角，整體畫面會更加鮮明。這次以右側為主要描繪主角，以濃郁顏色強調其存在感，左邊漸漸淡出作出遠近變化。大致上使用黃色、粉紅色和藍色。以混色表現出咖啡色、黑色系列。

透明黃色

玫瑰粉色

深青綠色

深藍色

溫莎紫羅蘭色

緋紅色

背景葉子

主要葉子

基本構圖

1. 以鉛筆描繪大約輪廓，再實際描線（基本構圖請參考P.12）。

描繪主要葉子

水

2. 預留葉脈，葉子濕染。

Point ▶ 水分未乾之前迅速描繪。

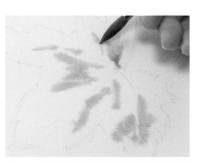

3. 以深透明黃色描繪暗處或陰影部分。

Point ▶ 暈染的顏色沿步驟2預留的葉脈開始。

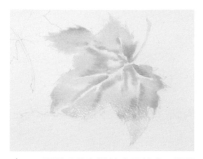

4. 深透明黃色描繪葉子輪廓，增添黃色的濃淡漸層。

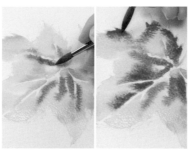

5. 沿著葉脈和葉子邊緣染上玫瑰粉色。

Point ▶ 趁水分未乾之時，迅速暈染顏色比較自然，濃度高一點沒有關係。

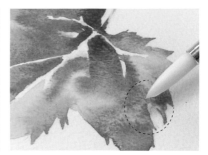

6. 葉子染上水分，作出像是花椰菜的塊狀水漬。

Point ▶ 水分不是薄薄塗一層，而是像滴水滴般暈染。

∴ 描繪背景葉子

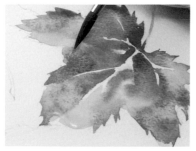

7. 葉子邊緣等處點綴漸層的深青綠色。

Point ▶ 基底混上黃色，綠色也沒問題。

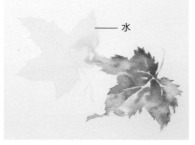

—— 水

8. 預留葉脈部分，左側葉子全部濕染。

Point ▶ 在右側葉子乾之前描繪，連接兩片葉子顏色。

9. 同步驟3、4暈染透明黃色。

∴ 描繪完成

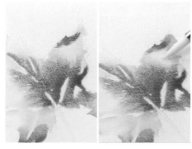

10. 同步驟5染上玫瑰粉色後，同步驟6濕染，作出像是花椰菜的塊狀水漬。

11. 染上深青綠色。

Point ▶ 潤濕的紙面上混染藍色或鮮豔顏色也不會太過搶眼。

12. 查看整體畫面，兩片均可暈染上深藍色、溫莎紫羅蘭色、緋紅色調整。

Point ▶ 觀察整體畫面加以增減顏色，右邊葉子色系較鮮豔。

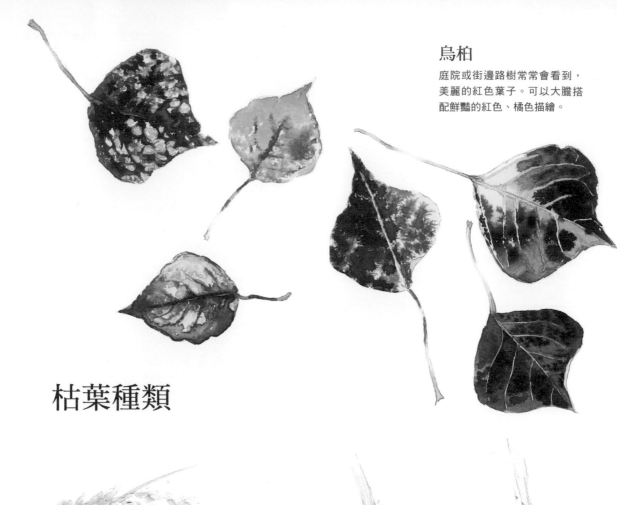

烏桕

庭院或街邊路樹常常會看到，
美麗的紅色葉子。可以大膽搭
配鮮豔的紅色、橘色描繪。

枯葉種類

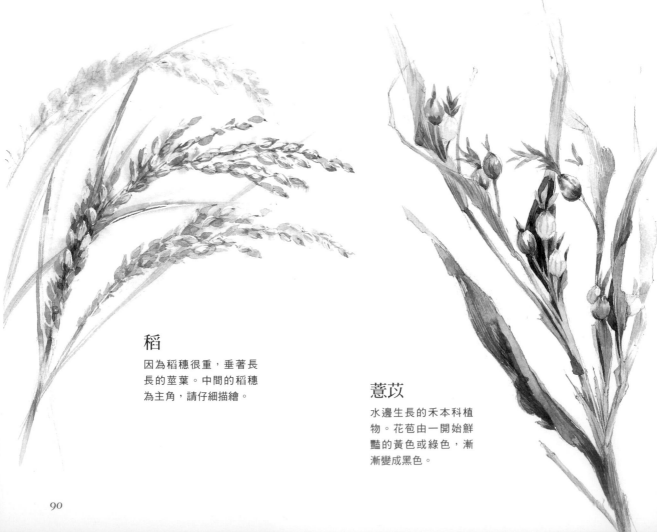

稻

因為稻穗很重，垂著長
長的莖葉。中間的稻穗
為主角，請仔細描繪。

薏苡

水邊生長的禾本科植
物。花苞由一開始鮮
豔的黃色或綠色，漸
漸變成黑色。

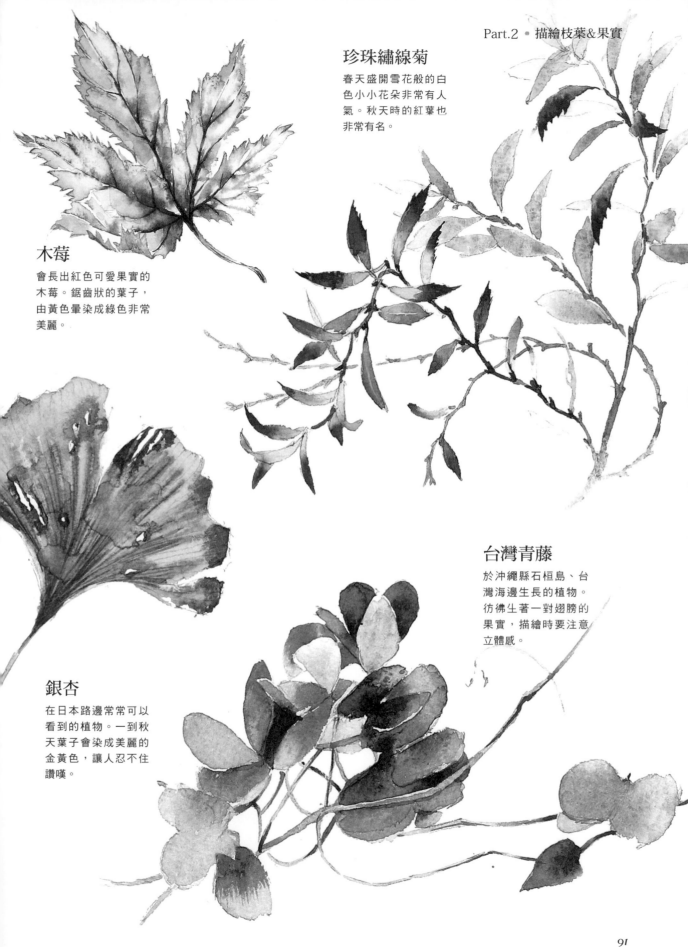

珍珠繡線菊

春天盛開雪花般的白
色小小花朵非常有人
氣。秋天時的紅葉也
非常有名。

木莓

會長出紅色可愛果實的
木莓。鋸齒狀的葉子，
由黃色暈染成綠色非常
美麗。

台灣青藤

於沖繩縣石桓島、台
灣海邊生長的植物。
彷彿生著一對翅膀的
果實，描繪時要注意
立體感。

銀杏

在日本路邊常常可以
看到的植物。一到秋
天葉子會染成美麗的
金黃色，讓人忍不住
讚嘆。

Column 4

在花店購買花材時

在花店購買花材時,常常忍不住選擇美麗盛開的花朵。
雖然這樣也不錯,但還是建議選購具有不同變化的植物,
整體畫面也會比較豐富。

在花店購買花材時,同季節顏色鮮豔的花朵常常並排在擁擠的店裡,從中要挑選適合的植物,常常令人感到很困擾。

雖然一般是挑選自己喜歡的花種,但是不同品種反而比較好描繪喔!有盛開的、花苞的……請挑選有獨特外型的花朵。

而雖然不是插花用的花材,但生長在花盆裡的植物生長期較長,可以讓你慢慢觀察描繪。

祕訣 1

各式各樣
不同形狀的花朵

花苞、小開、盛開的,各種不同的形狀。比起右側的花朵,左側的花朵的變化更加豐富,整體畫面也更加有趣。

祕訣 2

盛開的花朵
魅力無限

盛開的花朵可以讓人窺探其花蕊的變化,一般人比較不會購買完全綻放的花朵,也許也會比較便宜。

Part.3

描繪百花

同樣種類的花朵
櫻花

描繪同種花朵時，決定主角非常的重要。這次以中央的花朵為主要描繪對象。比起其他花朵更需要仔細的描繪。請徹底分出前後遠近感。

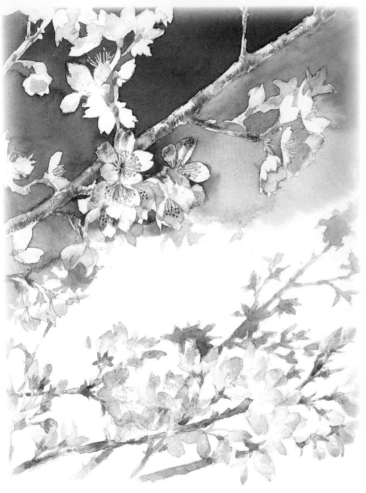

檸檬黃色

玫瑰粉色

溫莎藍色

豔紫紅色

溫莎綠色

鈷紫色

士林藍色

焦茶色

透明黃色

蔚藍色

赭色

印度黃色

❖ 基本構圖

1. 以軟橡皮將鉛筆描繪輪廓線輕輕擦去，讓構圖線模糊（基本構圖請參考P.12）。上側的枝葉、櫻花、花蕊塗上留白膠（留白膠方法請參考P.12）。

Point ▶ 主要花朵只有花蕊塗上留白膠。

❖ 描繪上側的花朵

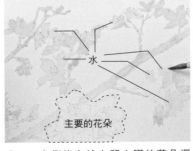

水

主要的花朵

2. 上側沒有塗上留白膠的花朵濕染。

Point ▶ 主要的花朵之後再仔細描繪就好，現階段不要塗色。

3. 暈染上淡淡的檸檬黃色。

⚘ 背景上色

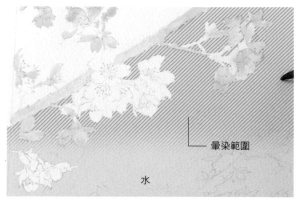

4. 注意立體感,暈染上淡淡的玫瑰粉色、溫莎藍色。

5. 中間枝葉以下全部濕染。

Point ▶ 水分暈染時範圍寬廣,於下側全部染上。但請避開花朵部分。

暈染範圍

水

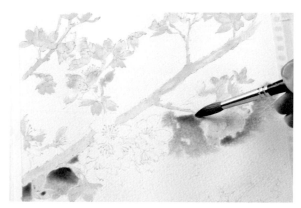

6. 以豔紫紅色、溫莎藍色和溫莎綠混色暈染背景。

Point ▶ 注意濃淡的變化。

7. 樹枝整體濕染,塗上步驟6的顏色。注意包夾樹枝背景顏色的濃度維持一致,越往上側,色調越濃郁。

⚘ 描繪主要花朵

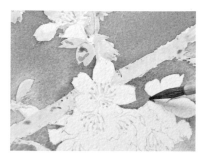

8. 未乾之前,花朵邊緣也塗上步驟6的顏色加以調整。主要花朵邊緣更要仔細描繪。

9. 以淡淡步驟6的顏色,描繪下側枝葉的影子。

Point ▶ 不要太在意原本構圖,觀察整體,描繪更適合的花葉。

10. 描繪主要花朵前先濕染。

水

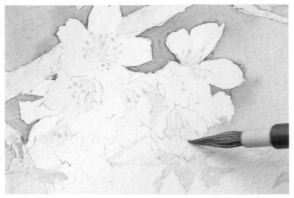

11. 暈染上淡淡的檸檬黃色。

Point ▶ 基本上和其他櫻花步驟相同，但主角需更仔細、細心的描繪細部。中心的影子、花瓣的凹凸感均需觀察、並加以描繪。

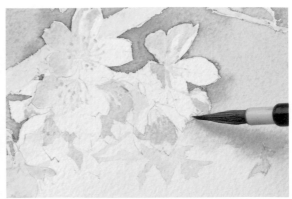

12. 塗上淡淡玫瑰粉色。

Point ▶ 仔細描繪出花瓣的立體感。

13. 塗上淡淡溫莎藍色。花瓣尖端染上鈷紫色。

Point ▶ 請勿來回塗繪對比色的藍色，顏色容易污濁。

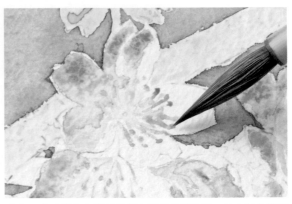

14. 玫瑰粉色和溫莎藍混色描繪花蕊陰影。塗在留白膠空隙之間。

❖ 塗繪枝葉

15. 全體乾了之後，輕輕剝除留白膠。

16. 以乾擦法描繪。塗上士林藍色和焦茶混色。（乾擦法請參考P.38）

Point ▶ 表現枝葉的陰影和質感。輕輕移動水彩筆描繪。

17. 乾了之後。點綴上淡淡透明黃色。

Point ▶ 以步驟17至19淡淡3色，作出濃淡變化。

描繪上側主要花朵

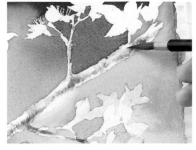

18. 淡淡蔚藍色描繪陰影。

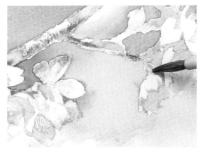

19. 淡淡檸檬黃點綴。

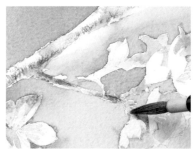

20. 中間右邊的花朵同步驟2至4描繪。

Point ▶ 背景已經上色，請勿和花朵顏色混在一起。

21. 以檸檬黃色、溫莎綠色和赭色混色描繪花萼。

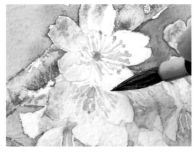

22. 剔除花蕊的留白膠，步驟21添加上溫莎藍色，描繪花蕊（棒狀）。

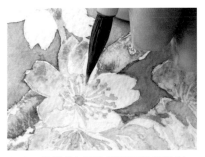

23. 檸檬黃色描繪花粉囊（先端部分）。

Point ▶ 勿溶於水，直接沾顏料描繪。

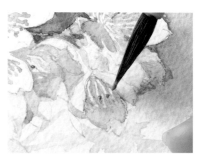

24. 點上檸檬黃。

Point ▶ 同步驟23勿溶於水直接沾顏料描繪。

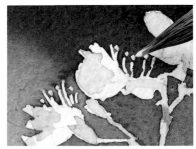

25. 描繪其他花朵花蕊。

下側花朵完成

26. 下側花朵同步驟11至14描繪。

Point ▶ 比起主要花朵顏色淡一點。

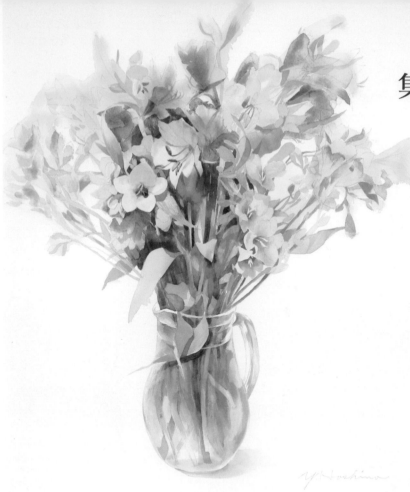

集合同樣種類
的花朵

小蒼蘭

中心主要花朵仔細描繪,其
他均輕描淡寫即可。莖或葉
以淺虎克綠色為基底色,給
人明亮印象。

玫瑰

主要描繪的花葉也稍加暈染,展現
柔美的氛圍。搭配鮮豔的花朵,葉
子可選擇沉穩的色系。

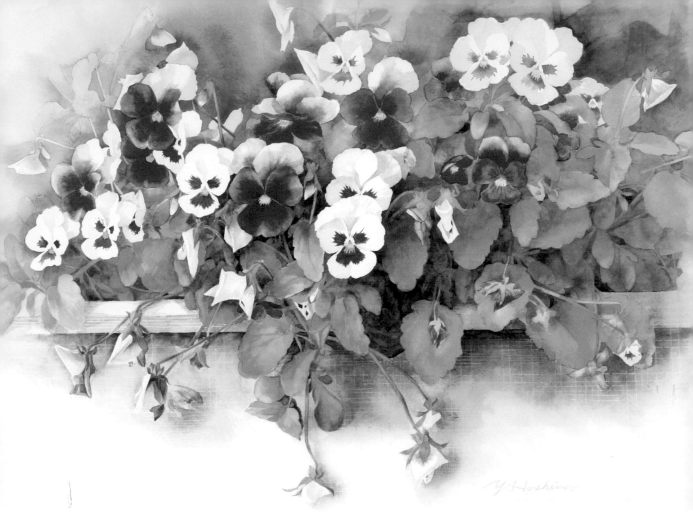

三色菫

花朵的顏色由白色和藍色組合而成，使用深藍色描繪。除了盛開的花朵，乾枯的花朵也一起入鏡更有襯托效果。

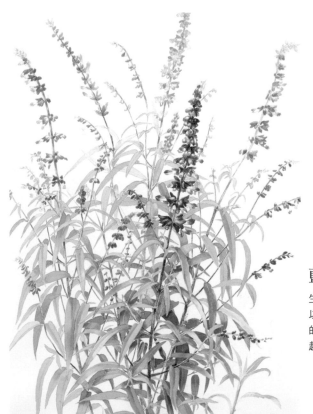

藍色鼠尾草

生長期很長的花種，可以慢慢觀察描繪。乾枯的黃葉可點綴畫面，一起描繪。

不同種類的花朵
白頭翁・小蒼蘭

初學者在選擇花束時，請選擇同色系的花種。這次以圖形白頭翁置於中心處，周圍擺放看不見花蕊的藍色鼠尾草。將主角和配角分配清楚才能描繪出遠近感。

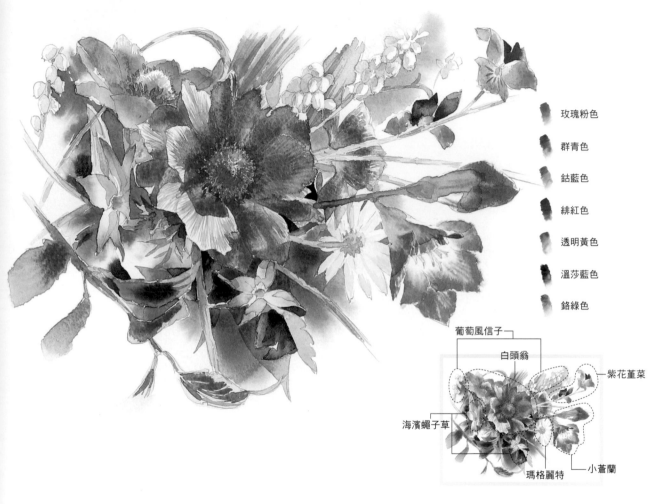

- 玫瑰粉色
- 群青色
- 鈷藍色
- 緋紅色
- 透明黃色
- 溫莎藍色
- 鉻綠色

葡萄風信子
白頭翁
紫花菫菜
海濱蠅子草
小蒼蘭
瑪格麗特

基本構圖

1. 以軟橡皮將鉛筆描繪輪廓線輕輕擦去，讓構圖線模糊。（基本構圖請參考P.12）

2. 水彩筆沾上留白膠，塗在光源白點處。（留白膠請參考P.18・P.30）

描繪主花白頭翁

水

3. 花瓣陰影處濕染。

Point ▶ 請預留光源處。

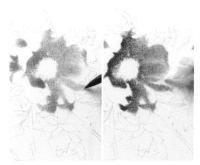

4. 從根部朝先端塗上玫瑰粉色暈染。再暈染群青色。以衛生紙吸取多餘顏色。

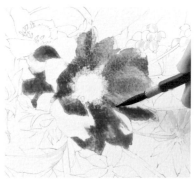

5. 陰影塗上鈷藍色和群青混色。

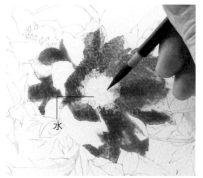

6. 濕染，描繪花蕊細毛般的點點。

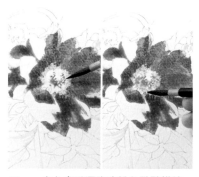

7. 中心處以深玫瑰粉色點點描繪，周圍顏色淡一點。

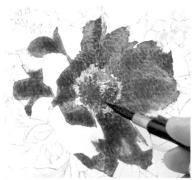

8. 群青色和鈷藍混色點狀描繪。

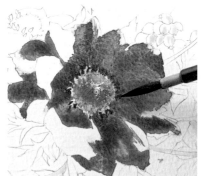

9. 花瓣乾了之後，花瓣根部塗上群青色的花粉。

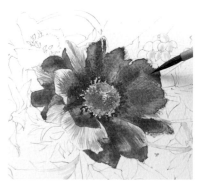

10. 玫瑰粉色和群青混色描繪花瓣紋路。陰影添加藍色調節。

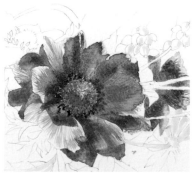

11. 其他白頭翁也依相同方法描繪。

⋰ 描繪小蒼蘭

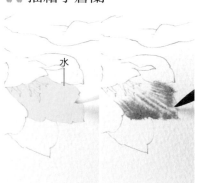

12. 將一片花瓣濕染，玫瑰粉色和群青混色描繪紋路。

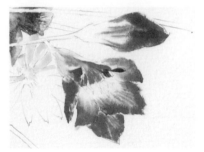

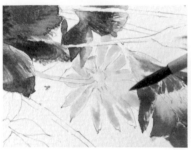

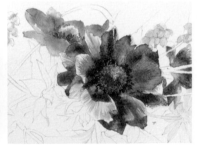

13. 同步驟12描繪其他花朵。

14. 參考P.30白色花瓣的花朵,描繪瑪格麗特。

15. 參考P.57描繪葡萄風信子。

·:· 描繪紫花堇菜

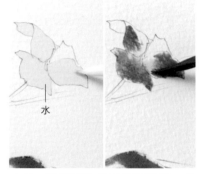

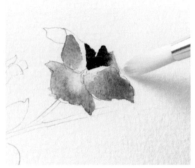

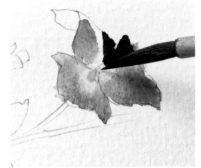

16. 紫花堇菜下的三片花瓣濕染,玫瑰粉色和群青混色暈染。

17. 群青色和緋紅混色塗上側花瓣。描繪時,水彩筆先沾水使其溶合。

18. 透明黃色描繪花蕊。

·:· 海濱蠅子草

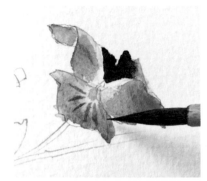

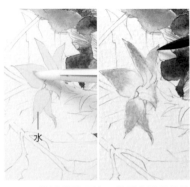

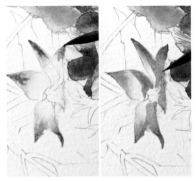

19. 以淡淡步驟16顏色描繪翻摺的花瓣,以步驟17顏色描繪花朵紋路。

20. 花瓣整體濕染,花瓣尖端暈染鈷藍色。

21. 玫瑰粉色和群青混色描繪花朵紋路。淡溫莎藍色描繪陰影。

⁂ 描繪葉子

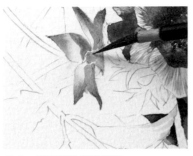

22. 透明黃色描繪花蕊。

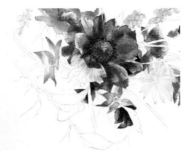

23. 其他海濱蠅子草也依相同方法描繪。

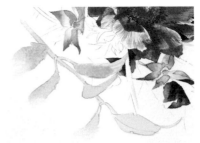

24. 以透明黃色和溫莎藍混色描繪基底色。

25. 重疊群青色和透明黃混色。

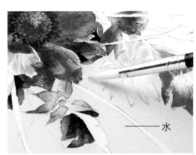

水

26. 後側大片葉子濕染。

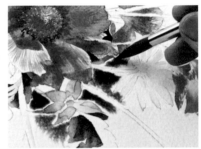

27. 群青色、鉻綠色、緋紅色和透明黃混色暈染。

⁂ 描繪完成

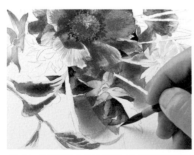

28. 透明黃色和鈷藍混色調整整體畫面。

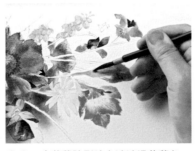

29. 小蒼蘭陰影塗上淡淡溫莎藍色。

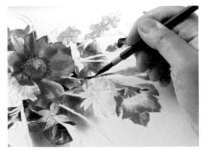

30. 同步驟24、25描繪莖葉。剝除留白膠,調整整體色系。

集合不同種類
的花朵

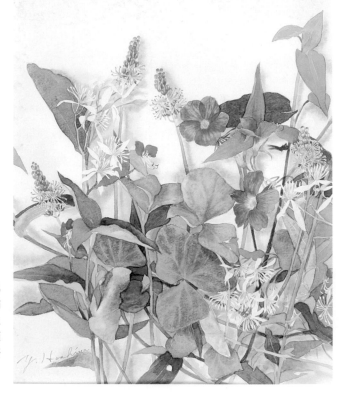

野草

酢醬草等野草，若摘下馬
上就會枯萎。如果想要描
繪，最好連同底下的泥土
一起帶回去，因為花朵顏
色鮮豔，背景陰影最好搭
配灰色調處理。

陸蓮花和白色花

不只有花朵，連同直長的葉
片一起畫入，讓整體畫面增
添流動感。白色花朵搭配留
白膠使用描繪。

花瓶中的花

百合、風鈴桔梗搭配附
近隨意摘取的草葉。不
需以鉛筆先行素描,善
用水彩筆的筆觸描繪。

夏之花

以真花和人造花組合而成。
從黃色到藍色的色系,營造
柔美的氛圍。花朵種類較少
的季節,可善用精美的人造
花一起描繪。

注意易忽略的部分

重疊隱藏住的部分,容易造成畫面的錯覺。
注意隱藏的花葉,仔細描繪其形狀。

完成形狀

注意從莖到葉端、花
朵的整體空間,描繪
其遠近感。

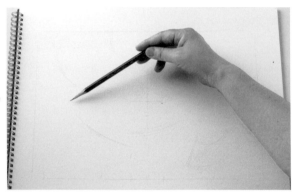

1. 決定大略的位置後,開始描繪輪廓。

Point ▶ 一邊觀察整體方向,並確認和留白畫面的協調感。

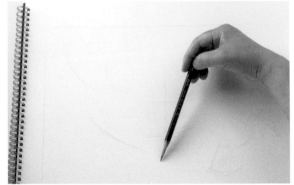

2. 輕輕移動手腕描繪線條。

3. 決定花朵和花朵間的空隙。

4. 花朵的大小、莖葉的方向等畫上大概的位置。

Point ▶ 素描時注意整體畫面的流動感。

5. 素描完成。

Point ▶ 注意重疊不易看見的部分，描繪花朵至莖葉的中心
軸線。

6. 以軟橡皮將鉛筆描繪輪廓線輕輕擦去，讓構圖線模
糊。

7. 決定好每一個花朵的大小，描繪實線。

8. 握住鉛筆前側，畫出每一片花朵的紋路細節。

Point ▶ 因為已經掌握大概正確的輪廓，不必太計較細部的
正確性。仔細觀察，描繪出有遠近感的線條。

9. 看不見的莖葉，也要注意其流向和方向性。

10. 其他部分也注意以上事項後，描繪實線。

選擇大自然的花草時

Column 6

若想要選擇一些花朵,可以到郊外或公園看看。
會看到更多花店沒有的花朵種類。

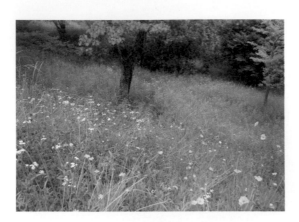

畫圖的第一步驟,就是找到自己想畫的題材,這是非常重要的一件事。請勿焦躁,花點時間慢慢找尋自己想描繪的對象。平常散步或日常生活也可以隨時注意一下,不時可以確認一下季節的變化、花朵綻放的季節、生長的區域等,會有助於描繪資料的收集。

但當下覺得漂亮時,請馬上畫起來或拍照留存,因為郊外的野花有可能被當成野草割除,隔天再去有可能會找不到。

祕訣1
製作花束時
周圍的草葉也一起收集

收集花朵時,連周圍的草葉一起,整體的比例比較能掌握。但野草容易枯萎,摘下後請儘速描繪。

祕訣2
形狀不完整的葉子
增添畫面豐富感

乾枯的葉子或被啃食的葉面,增添野花野草的原野氛圍。就算是將不知名的野花、野草一起描繪,更可以享受製作的樂趣。

Part.4
選擇自己喜歡的構圖描繪

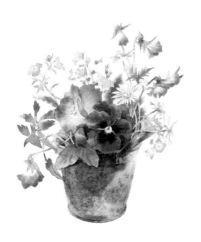

背景上色
全體上色

依據背景的變化，花朵的氛圍也完全不同。這篇使用同色系，介紹「全體上色」、「從上面至中間漸層暈染」、「部分上色」、「乾筆技法」等4種方法。（背景上色技法依據表現技法，有時會先描繪主體、有時候最後描繪。）

背景色

蔚藍色

透明黃色

酞菁紅色

※P.110至113，使用同樣的顏色。

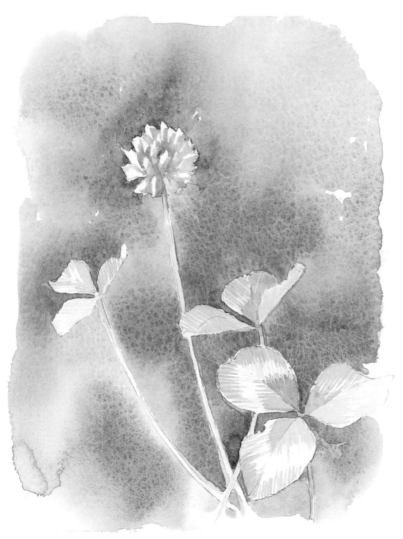

一起的組合

水

1. 背景整體濕染。請迅速暈染，花太多時間塗抹易造成紙張變形。

Point ▶ 先從原本計畫的背景開始描繪，再向四周擴張暈染。

2. 從主體周圍開始暈染背景色。注意間隙均要仔細描繪。

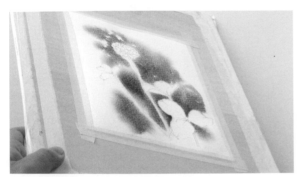

3. 紙張傾斜，讓顏色流下、暈染開來。

4. 趁未乾之前，細部也須仔細描繪，一邊觀察整體、增添顏色。

從上面至中間漸層暈染

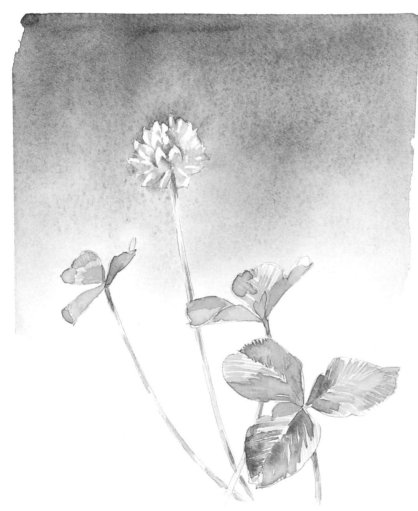

1. 背景整體濕染。請迅速暈染，花太多時間塗抹易造成紙張變形。

Point ▶ 先從原本計畫的背景開始描繪，再向四周擴張暈染。

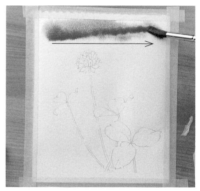

2. 背景色從上側暈染深色系。請橫向描繪。

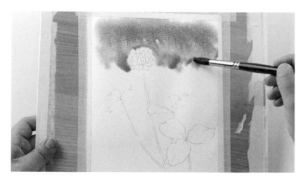

3. 漸漸往下暈染時，顏色慢慢變淡。

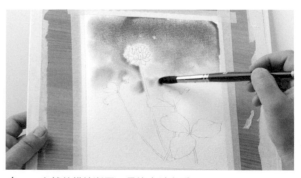

4. 自然的描繪漸層，暈染上淡色系。

Point ▶ 不時將紙張傾斜，讓顏色流下、暈染開來。

部分上色

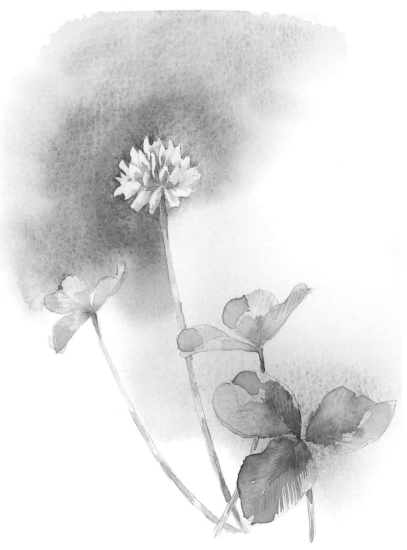

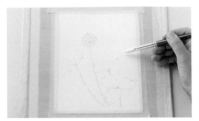

1. 背景整體濕染。請迅速暈染，花太多時間塗抹易造成紙張變形。

Point ▶ 先從原本計畫的背景開始描繪，再向四周擴張暈染。

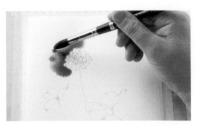

2. 從花朵的背景開始描繪，先從光源落下處開始暈染。

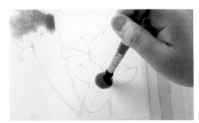

3. 為了表現暈染的葉片，右下大葉片從中心處上色，往四周漸染。

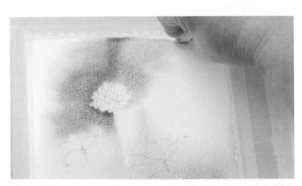

4. 紙張傾斜，將紙張邊緣囤積多餘的顏料，以衛生紙吸取乾淨。

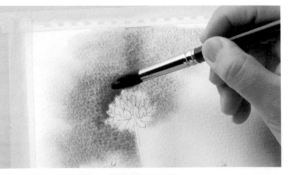

5. 最後觀察畫面，增添需要的顏色。

乾筆技法

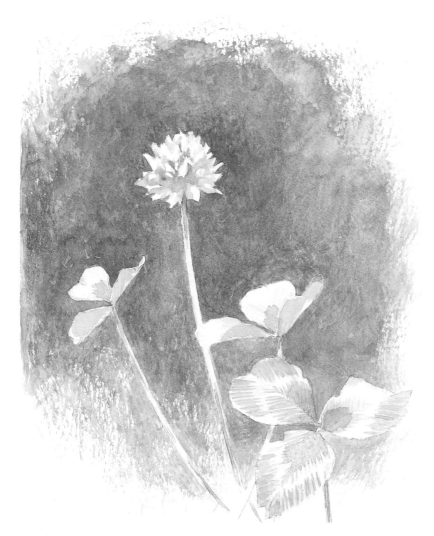

1. 滑動筆進行暈染，描繪濃淡顏色不同的變化。

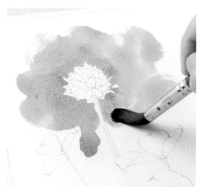

2. 趁未乾之前，細部也須仔細描繪。

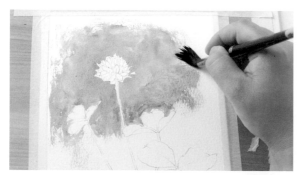

3. 以乾擦法描繪。一邊移動筆尖摩擦，顏色邊緣作出擦拭線條（乾擦法請參考P.38）。

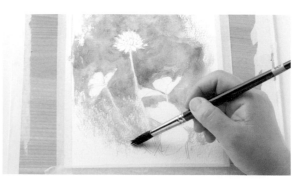

4. 下側也自然摩擦，使筆觸漸漸消失。

具空間感的繪圖

綻放的瑪格麗特

表現綠色濃淡不同的草葉植物，及遠近的空間感。一開始從淡的顏色至深色順序描繪。遠處的草葉植物使用彩度低的色系，整體畫面較安定、易掌握。前面的草葉則使用明亮的顏色。

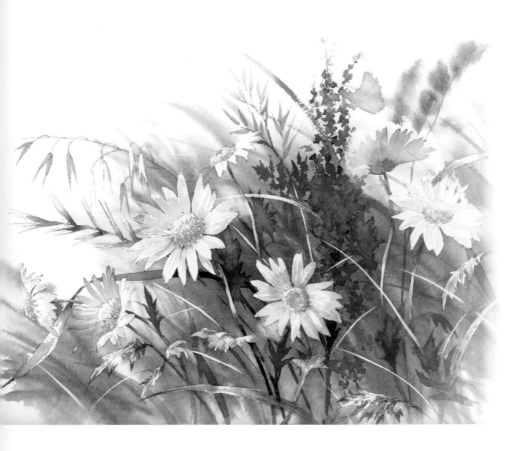

豔深綠色

赭色

蔚藍色

印度黃色

鈷藍色

深藍色

玫瑰粉色

透明黃色

緋紅色

溫莎藍色

⁂ 基本構圖

1. 以軟橡皮將鉛筆描繪輪廓線輕輕擦去，讓構圖線模糊。光源處的花朵和葉子塗上留白膠（基本構圖請參考P.12）（留白膠請參考P.30）。

⁂ 描繪草葉

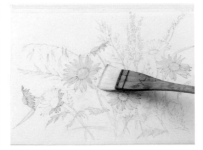

2. 畫面整體濕染。

Point ▶ 趁未乾之前，背景的草葉一口氣全部一起描繪。

Point ▶

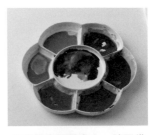

如果暈染範圍廣大，請預備多一些顏料備用。

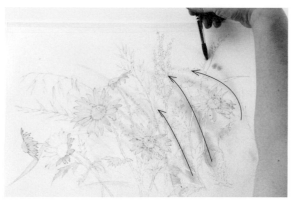

3. 豔深綠色和赭混色，描繪遠處草葉。從下至上一口氣描繪彎曲線條，邊端要尖銳一些。

Point ▶ 不需素描可直接描繪。注意方向不要一致。

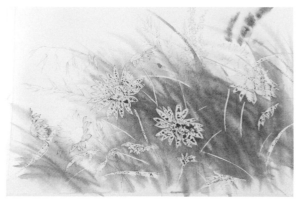

4. 同步驟3蔚藍色、印度黃和赭混色暈染。接下來鈷藍色和印度黃混色、深藍色和印度黃混色描繪。

Point ▶ 依照顏色淡濃順序暈染。

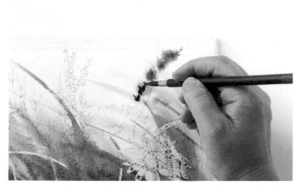

5. 以深藍色和印度黃混色，暈染描繪後側稻穗般的草葉。

Point ▶ 如畫稻穗般的仔細描繪。

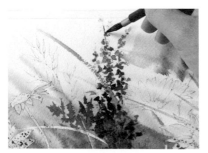

6. 紙張稍微乾了之後，深藍色、印度黃、赭混色，描繪埋藏在草叢中瑪格麗特的葉子。

∴ 描繪草或葉子的尖端

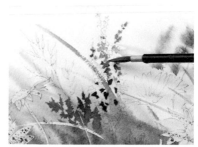

7. 紙張乾了之後，赭色和玫瑰粉混色，描繪羊蹄的果實。

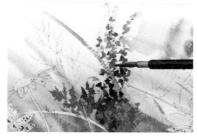

8. 以蔚藍色或印度黃描繪果實。

9. 以鈷藍色描繪尖端部分。

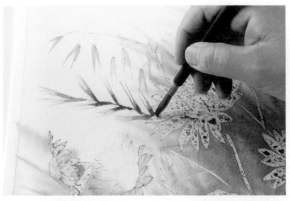

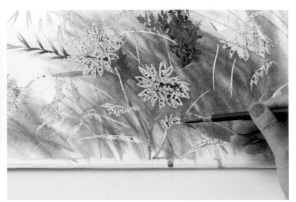

10. 將深藍色和透明黃色、緋紅混色，描繪突出在草叢中的植物。

11. 以淡淡豔深綠色描繪前面鮮綠的草葉。

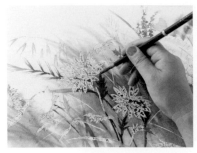

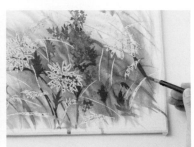

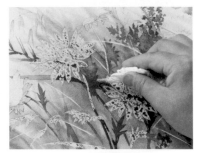

12. 以步驟10顏色，描繪陰影的草叢。

13. 觀察整體，描繪沒有素描的細節部分。

Point ▶ 前面使用鮮豔顏色，遠處陰影使用較混濁的顏色。

14. 為避免畫面單調，以衛生紙吸取顏料，全體作出水漬暈染的感覺，營造豐富感。

┌── Point ▶

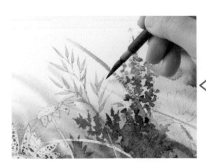

15. 將淡淡鈷藍色和透明黃混色，描繪上側遠處的草葉。

遠處草葉塗上淡淡綠色，作出遠近感。

∴ 描繪瑪格麗特葉子

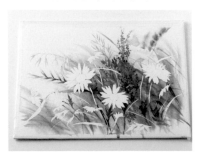

16. 整體乾了之後，以指尖剝除留白膠。

17. 葉子基底色採用乾擦法。留白膠前面的葉子，塗上步驟10的顏色（乾擦法請參考P.38）。

Point ▶ 以乾擦法作出瑪格麗特葉子的質感。

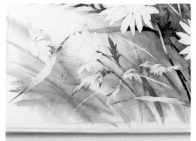

18. 葉子明亮處塗上透明黃色。

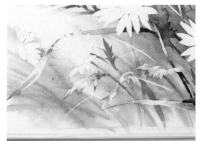

19. 暗面處塗上溫莎藍色作出明暗變化。

⁂ 描繪花朵完成

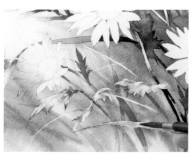

20. 依相同方法，塗上薄薄玫瑰粉色。

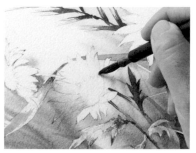

21. 花瓣濕染。彷彿描繪紋路般，避免塗出外側。

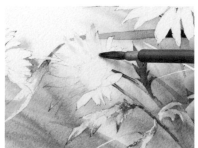

22. 透明黃色暈染至陰影處。

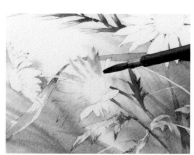

23. 同步驟22暈染溫莎藍色。

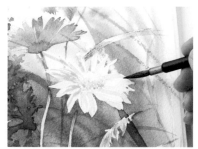

24. 參考P.30「白色花瓣的花朵」上色。

Point ▶

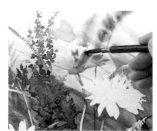

就算是瑪格麗特這種顏色淡雅的花朵，光影照射的背面也很昏暗。明暗分明的花朵可以襯托出遠近感。

搭配靜物使用

馬口鐵花盆

不只描繪花朵，搭配花瓶或花盆等，展現不同的描繪氛圍。馬口鐵花盆對初學者來說比較容易表現出其質感。搭配紙印章，可以作出屬於鐵製質感的獨特筆觸。

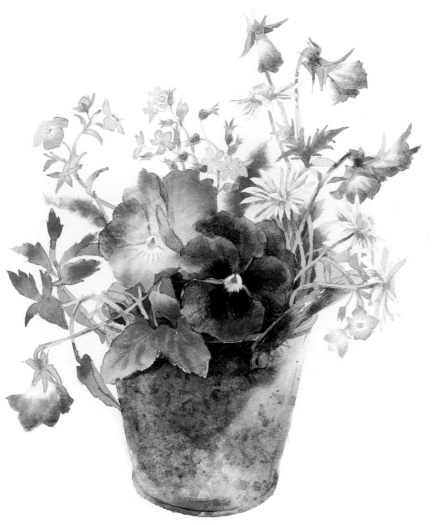

群青色

緋紅色

透明黃色

玫瑰粉色

蔚藍色

淺虎克綠色

基本構圖

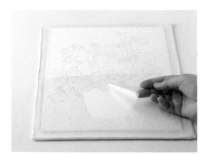

1. 以軟橡皮將鉛筆描繪輪廓線輕輕擦去，讓構圖線模糊。下側貼上留白膠帶，切割鐵花盆（基本構圖請參考P.12）（留白膠帶方法請參考P.12）。

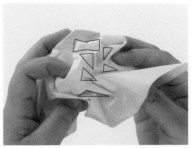

2. 將紙張捏皺，製作紙印章。

Point ▶ 盡量捏出內有小小三角形、四角形的紙團。

3. 花盆右側蓋上紙張。

Point ▶ 想要作出光線照射感覺，所以分開描繪。

⁖ 描繪花盆

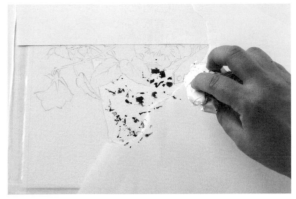

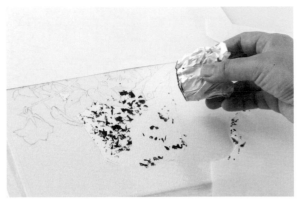

4. 步驟2製作的紙印章,搭配將群青色、緋紅色、透明黃色、玫瑰粉色和蔚藍混色,製作印章顏色。

Point ▶ 依據畫面,配合顏料顏色微妙變化,增添豐富色感。

5. 拿取右邊的紙張,輕輕按按看。

Point ▶ 扭轉手臂並改變按壓的地方,同一地方勿蓋上一樣圖案。

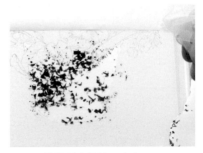

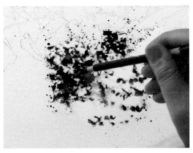

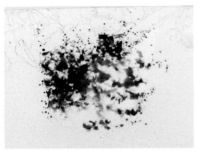

6. 趁顏料未乾前,噴水。

7. 不均勻染上蔚藍色。

8. 同樣方法透明黃色、玫瑰粉色和淺虎克綠混色,噴水製作暈染漬。

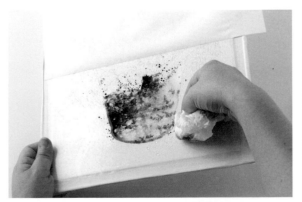

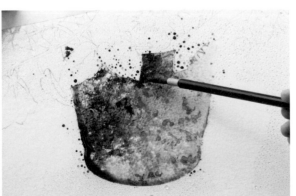

9. 傾斜紙張作出暈染感,以衛生紙吸取多餘顏料。

10. 葉子陰影部分,緋紅色、蔚藍色和淺虎克綠混色暈染。等乾了再剝除留白膠。

試著
改變視角描繪

同樣的花，也會因為改變配置、位置，而給人耳目一新的感覺。改變花朵排列方式、觀察視點等，創造出屬於自己風格的一張畫作。

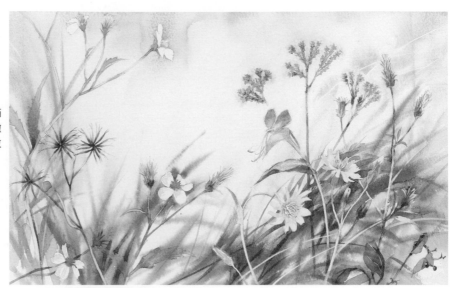

原野裡
綻放的花朵

將原野裡綻放的自由花朵描繪下來。迎風搖曳，溫暖撒下的陽光，描繪出原野奔放空氣的氛圍。

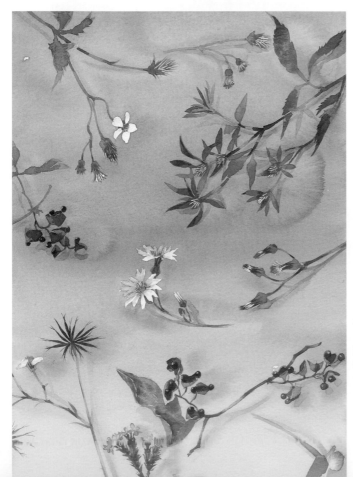

從上往下俯瞰時

散放四處，從上往下俯瞰看看。考慮每一朵的角度，盡量自然的擺放。

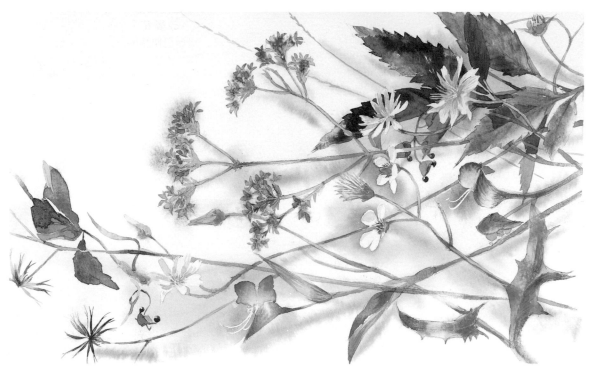

橫向構圖

從原野摘下來的花朵，層次排放。作出空間、陰影等遠近氛圍。

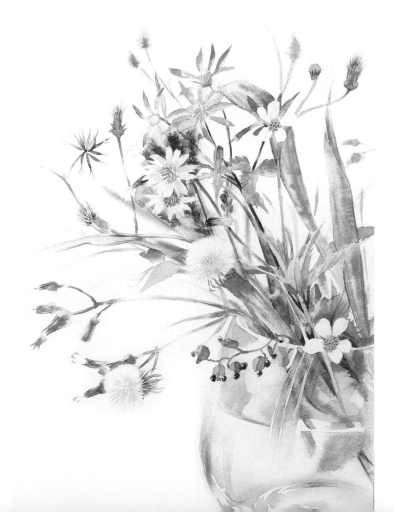

擺放至花瓶內

觀察整體插放至花瓶內，這次選擇玻璃瓶，增添透明質感。

改變視角描繪

向日葵

奶油色的小小向日葵，最後描繪一年蓬的花朵，增添畫面的豐富感。

菖蒲

在花店購買的菖蒲搭配野生的薊草，描繪出盎然的濃郁綠葉。

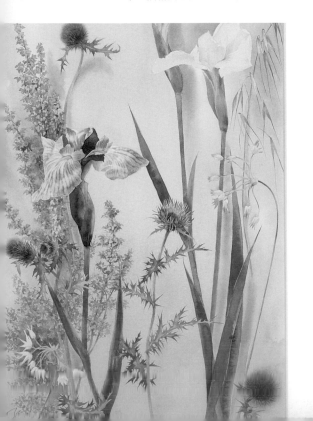

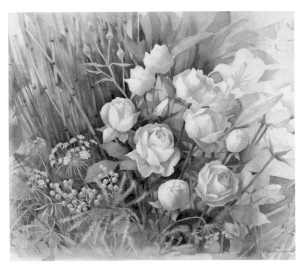

綠色葉材中的玫瑰

從花店冰箱獲得的靈感。包圍著玫瑰花的木賊、蕾絲花更顯可愛。

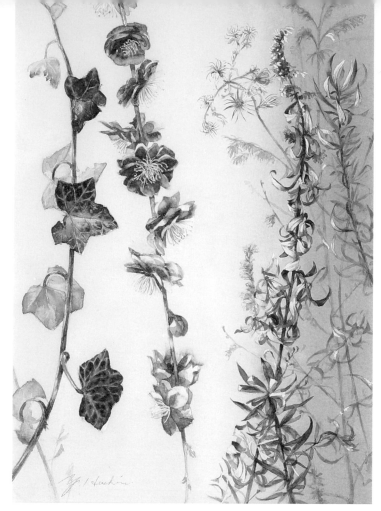

枝條垂落的梅花和枯草

搖曳垂墜的梅枝，乾枯的艾草組合。為了展現乾枯的艾草顏色，只有右側背景上色。

池中的山葡萄

塗上留白膠，先從背景開始上色。近似黑色的深藍色，強調葉子的光澤。中心處自然的纏繞著莖和葉。

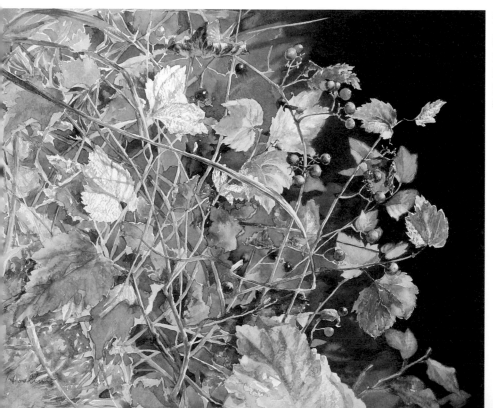

想像力奔馳的夢幻作品

使用本書的技法，所描繪的作品，
表現出各種不同風格。

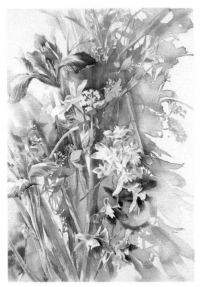

菖蒲

菖蒲、白頭翁、小手毬、大飛燕草的組
合。主角菖蒲需仔細描繪，背景的大飛
燕草輕輕暈染即可。

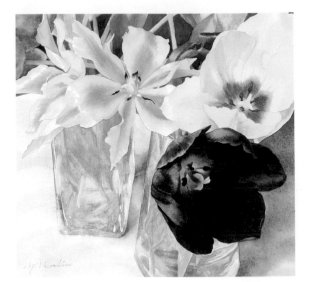

鬱金香

注意畫面，花瓶和鬱金香構成
的四角形，注意顏色的分配和
分量。

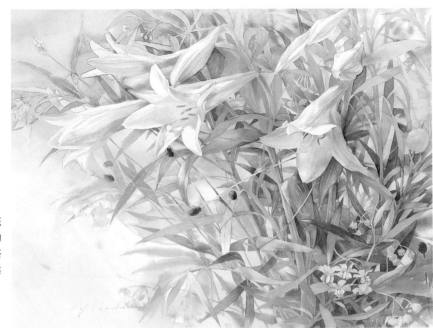

百合

搭配氣球唐綿的花
朵。百合又長又直的
莖給人強烈印象，搭
配柔軟葉子，突顯柔
軟氛圍。

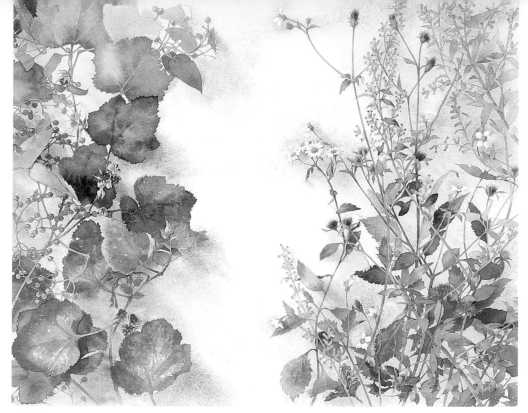

野莓

先暈染背景的陰影,製作出光影流動的感覺。
鋸齒狀的野莓葉,採用乾擦法。焦茶色的鉤柱
毛茛種子點綴整體畫面,更加有味道。

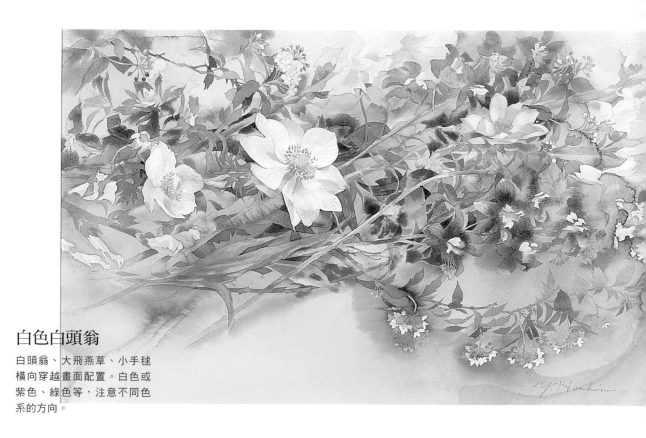

白色白頭翁

白頭翁、大飛燕草、小手毬
橫向穿越畫面配置。白色或
紫色、綠色等,注意不同色
系的方向。

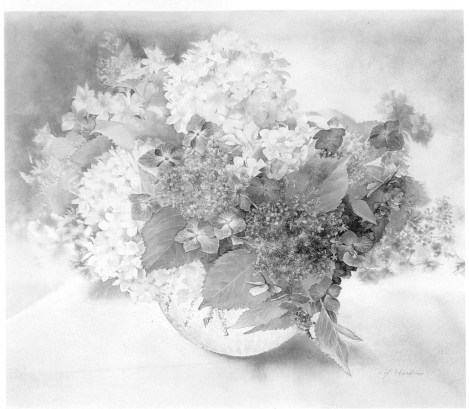

繡球花

感受到冰冷的水，冰凍在玻璃容器上的水珠。輕輕暈染白色繡球花，仔細描繪藍色花萼繡球花，作出對比的效果。

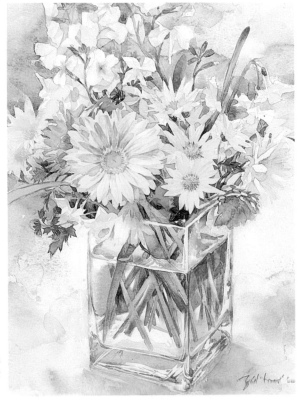

黃色的花

非洲菊、紫羅蘭、水仙、菊花，收集了春天綻放的黃色花朵。搭配背景對比色，整體畫面色感更豐富。

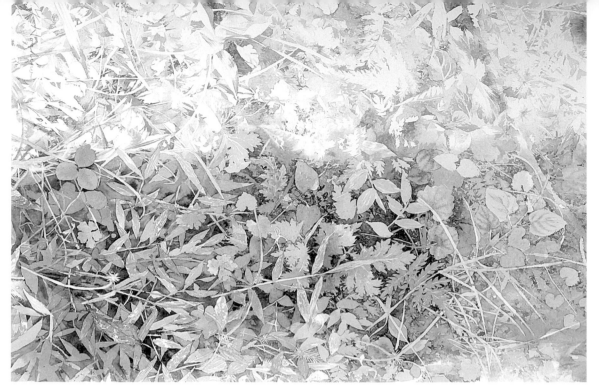

Green shadow

善用高聳大樹落下的陰影。採
用柔和色系和粗獷筆觸,表現
影子細部的濃淡變化。

Summer flower

像葉子般顏色的蘭花,搭配
多肉植物的組合。淡淡綠色
的背景,展現柔美的氛圍。

Morning glory

在炎熱夏天摘取牽牛花、鴨跖草。
像這樣的野草很快就會枯萎,請快
速描繪完成。

國家圖書館出版品預行編目資料

初學者の水彩基本功：輕鬆自學透明水彩花草繪 / 星野木綿著；
洪鈺惠譯.
-- 初版. -- 新北市：良品文化館出版：雅書堂文化發行, 2020.01
　面；　公分. --(手作良品；89)
ISBN 978-986-7627-20-9(平裝)

1.水彩畫 2.繪畫技法

948.4　　　　　　　　　　　　　　108020501

手作♡良品 89

初學者の水彩基本功
輕鬆自學透明水彩花草繪

作　　　者／星野木綿
譯　　　者／洪鈺惠
發　行　人／詹慶和
執 行 編 輯／劉蕙寧
編　　　輯／蔡毓玲・黃璟安・陳姿伶・陳昕儀
執 行 美 編／韓欣恬
美 術 編 輯／陳麗娜・周盈汝
出　版　者／良品文化館
戶　　　名／雅書堂文化事業有限公司
郵政劃撥帳號／18225950
郵政劃撥戶名／雅書堂文化事業有限公司
地　　　址／220新北市板橋區板新路206號3樓
電 子 郵 件／elegant.books@msa.hinet.net
電　　　話／(02)8952-4078
傳　　　真／(02)8952-4084

2020年1月初版一刷　定價380元

"ICHIBAN TEINEINA, HANABANA NO SUISAI
LESSON" by Yu Hoshino Copyright © Yu Hoshino
2016
All rights reserved.
First published in Japan by NIHONBUNGEISHA Co.,
Ltd., Tokyo

This Traditional Chinese edition is published by
arrangement with NIHONBUNGEISHA Co.,Ltd., Tokyo
in care of Tuttle-Mori Agency, Inc., Tokyo through
Keio Cultural Enterprise Co., Ltd., New Taipei City.

星野木綿

1969年生於福岡。1995年東京藝術大學大學院美術研究科工藝專
攻畢業，在大學專攻布料染，後任職於京都友禪工房。2006年開
始每年於九州展開個展，曾於中國深圳國際水彩畫展展出。現任北
九州水彩教室講師，於新宿、名古屋、大分等均定期展開個人水彩
講座。日本透明水彩會員（JWS）。

STAFF

編輯・製作／株式會社童夢
攝　　影／天野憲仁（株式會社日本文藝社）
裝訂・設計／田山円佳（SPAIS）

經銷／易可數位行銷股份有限公司
地址／新北市新店區寶橋路235 巷6弄3號5樓
電話／ (02)8911-0825
傳真／ (02)8911-0801